그림 약국

영혼을 치유하는 따뜻한 처방

지은이 **래버너스 버터플라이** *Reavenous Butterflies*

"그림은 소수의 사치품이 아니며, 그림에는 우리 마음을 치유하는 보편적인 힘이 있다."는 믿음으로 '래버너스 버터 플라'이를 만들었다. 래버너스 버터플라이의 창시자 리사 아자르미*Lisa Azarmi* 는 2013년 소셜 미티어를 통해 자신이 큐레이팅한 그림과 글을 소개하기 시작했다. 페이스북과 인스타그램을 합쳐 74만 명의 팔로워를 두고 있고, 월 1천만 회의 조회수를 기록하면서 여전히 성장하고 있다. 리사 아자르미는 화가이자 언론인, 시인, 큐레이터로 활동 중이다.

옮긴이 **박재연**

서울에서 프랑스어와 프랑스 문학을, 파리에서 미술사와 박물관학을 공부했다. 시각 이미지가 품고 있는 이야기들이 시대와 문화권에 따라 달라지는 여러 모양새를 들여다보는 것을 좋아한다. 아주대학교 문화콘텐츠학과에서 학생들을 가르치면서 예술과 역사에 관한 번역과 집필, 강연과 기획 활동을 하고 있다. 최근 작품으로는《돌봄과 작업》,《파리 박물관 기행》,《미술, 엔진을 달다》등이 있다.

An Apothecary of Art by Lisa Azarmi

Copyright © B.T. Batsford Ltd, 2023
Text copyright © Ravenous Butterflies, 2023
Korean translation copyright © Luna é Bell co., Ltd. (COMMA), 2023
This edition published by arrangement with B.T. Batsford, An imprint of B.T. Batsford Holdings Ltd. through LENA Agency, Seoul.
All rights reserved. Printed by Dream Colour Printing Ltd., China.

이 책의 한국어판 저작권은 레나 에이전시를 통한 저작권자와 독점계약으로 콤마가 소유합니다.
신저작권법에 의하여 한국 내에서 보호를 받는 저작물이므로 무단전제 및 복제를 금합니다.

그림 약국

초판 1쇄 인쇄 2023년 9월 15일
초판 1쇄 발행 2023년 9월 25일

지은이 래버너스 버터플라이
옮긴이 박재연
발행 콤마
주소 경기도 고양시 덕양구 청초로 65, 101-2702
등록 2009년 11월 5일 제396 – 251002013000206호
구입 문의 02-6956-0931
이메일 comma_books_01@naver.com

ISBN 979-11-88253-29-6 03600
잘못 만들어진 책은 구입하신 곳에서 바꾸어 드립니다.

표지 그림 | 비토리오 체킨 *Vittorio Zecchin*, 〈천일야화 *The Thousand and One Nights*〉, 1914

그림 약국

영혼을 치유하는 따뜻한 처방

래버너스 버터플라이 지음 | 박재연 옮김

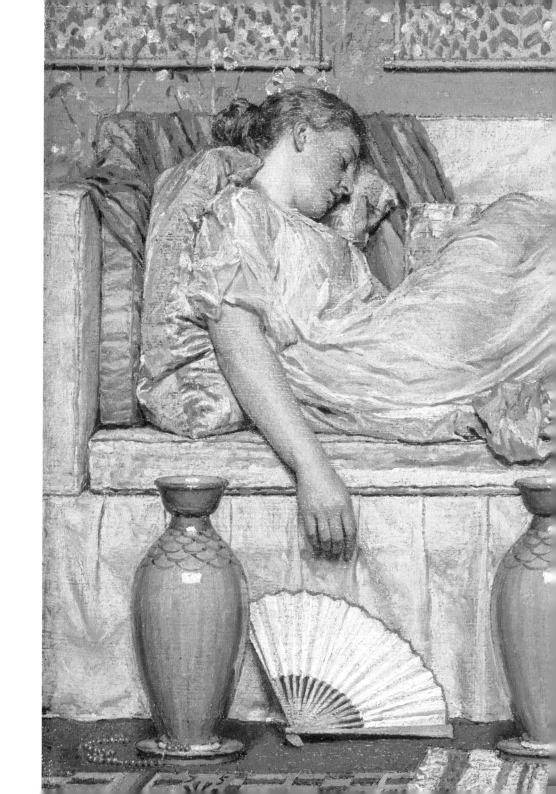

앨버트 조셉 무어 Albert Joseph Moore,
〈목걸이 Beads〉, 1880

여정 찾기

'여정 찾기'를 통해 여러분의 내면을 여행하고, 여러 장소와 감정을 탐색해 보세요. 여러분이 지금 느끼는 감정이나 여러분의 마음이 필요로 하는 주제어를 찾아 페이지를 열기만 하면 됩니다. 어느 곳에 도착할지, 여행 중에 무엇을 발견할지, 떠나기 전에는 알 수 없답니다.

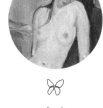

수용
32–33, 58–59, 84–85,
110–111

동물
56–57, 12–13, 118–119

아름다움
28–29, 12–13, 18–19,
134–135

우정
94–95, 116–117,
126–127, 136–137

감사
70–71, 74–75, 138–139

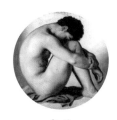

슬픔
40–41, 92–93, 142–143,
170–171

상실
82–83, 90–91, 112–113

사랑
30–31, 12–13, 42–43,
140–141, 52–53,
80–81, 164–165

낙관주의
16–17, 54–55, 60–61,
122–123, 156–157

※ 일러두기
• 작품명 뒤에 연도가 표기가 되지 않은 것은 제작 연도가 알려지지 않은 작품입니다.
• 우리말 작가 이름은 가능하면 우리에게 익숙한 형태로 표기하였고, 원어는 전체 이름을 그대로 표기하였습니다.
• 작품 중에 시를 인용한 경우 구두점을 표기하지 않았습니다.

변화
22–23, 72–73, 114–115,
130–131

어린 시절
38–39, 46–47, 64–65

용기
62–63, 14–15, 20–21,
96–97

가족
104–105, 154–155,
158–159

자유
66–67, 22–23, 100–101,
120–121

희망
36–37, 98–99, 128–129,
162–163

영감
76–77, 16–17, 76–77,
146–147, 150–151,
168–169

기쁨
68–69, 12–13, 86–87,
144–145

친절
20–21, 132–133

리더십
14–15, 124–125

평화
34–35, 50–51, 102–103

즐거움
24–25, 78–79, 148–149

자기애
48–49, 44–45, 88–89,
106–107, 160–161

힘
60–61, 36–37, 58–59

지혜
26–27, 108–109,
152–153, 166–167

그림과 함께하는 치유의 시간

래버너스 버터플라이*Ravenous Butterflies*의 《그림 약국》에 오신 것을 환영합니다. 책장으로 몸을 감싼 채 아무도 찾지 않는 조용한 장소를 찾아 이 시간을 즐기세요. 이 책에서 발견한 심오한 아름다움과 교감하며 심호흡을 해 보세요. 각각의 작품 속 색, 빛, 질감을 들이마시고, 그림과 함께 주어진 단어들을 머릿속으로 부드럽게 반복해서 읊으며 그 소리와 본질에 흠뻑 빠져 보세요. 그림을 즐기는 데 옳고 그름은 없습니다. 이 모든 과정이 당신의 마음을 치유하는 시간입니다.

우리 모두는 각자의 진실을 가지고 있는 특별한 존재입니다. 다양한 경험을 하면서 완전히 다른 삶을 살아왔지만, 많은 사람들이 서로 공유하는 것들도 있지요. 탄생과 사랑, 열정, 성공, 실패, 용기, 두려움, 희망, 상실, 그리고 결국에 다가오는 죽음. 로버트 프로스트*Robert Frost*의 시 〈가지 않은 길*The Road Not Taken*〉의 마지막 연은 이러한 공통된 감정들과 더불어 우리가 인생에서 직면하는 선택에 대해 이야기합니다.

훗날에 나는 어디선가
한숨지으며 이야기할 것입니다
숲속에 두 갈래 길이 있었다고
나는 사람들이 적게 간 길을 택하였다고

그리고 그것이 내 모든 것을 바꾸어 놓았다고

놀라운 반전과 예상치 못한 전환이 있는 인생의 여정에서 우리가 어떻게 반응할지는 각자의 상황과 결정에 따라 달라집니다. 예술 공동체이자 블로그인 '래버너스 버터플라이'는 사람들에게 긍정적인 영향을 미치고, 인생의 여행길을 이해하도록 도우며, 가장 어두운 시기에 동반자가 되고자 하는 열망에서 탄생했습니다.

저는 살면서 많은 우여곡절을 겪었는데, 그 중 일부는 제가 직접 초래한 것이었고, 일부는 젊음과 고집, 순진함의 결과였습니다. 나이가 들면 지식이 생기고, 지식이 생기면 책임이 따른다는 것을 배우게 되었어요. 성장하고, 변화하며, 자신을 사랑하고, 진정성 있게 살아야 한다는 책임감 말이죠.

진정성과 자기애의 결합은 강력한 힘을 발휘하며, 이 사실을 깨닫자 그 전으로 돌아갈 수 없었습니다. 궁극적으로 래버너스 버터플라이 활동들은 제게 예술과 문학에 대한 경외심을 불러일으키며 힘을 주었고, 이는 밝은 미래에 대한 기대감으로 스스로를 치유하는 데 도움이 되었습니다.

옛날 이야기를 해 볼까요. 저는 스리랑카에서 태어나 열대의 습도, 소리, 냄새, 맛에 흠뻑 젖은 채 어린 시절을 보냈습니다. 아버지는 차 감정인*tea taster*이었고 어머니는 헌신적인 아내였어요. 부모님과 함께한 기억이 아주 많지는 않지만, 아버지는 잠자리에 들 때마다 오스카 와일드*Oscar Wilde*의 단편 소설을 읽어 주시며 제 상상력에 불을 지펴 주셨죠. 맨발의 인도양 소녀였던 저는 오후에는 정원에서 놀고 수영을 하며 자유로운 시절을 보냈어요. 주말에는 더위를

윌리엄 니콜슨 William Nicholson,
〈검은 팬지 The Black Pansy〉, 1910

피해 언덕이나 차 농장으로 피신하기도 했고요.

제가 세 살이 되었을 때 동생이 태어났고, 다섯 살이 되자 우리 가족은 말라위에 잠시 머물다 영국으로 돌아가게 되었습니다.

처음 영국에 도착했을 때 땅에는 하얀 눈이 얼어붙어 있었어요. 영국은 낯설고 외로운 땅이었고, 망고 대신 사과가, 카레와 달걀 대신 콘프레이크가 아침 식사로 나왔습니다. 전에는 한 번도 본 적 없는 흑백 텔레비전이 있었고, 날은 춥고 어두웠지요. 저는 그게 마음에 들지 않았어요. 마냥 행복했던 제 인생의 첫 5년을 되살리기 위해 평생을 노력했지만, 시간은 앞으로 나아갔습니다. 아버지의 말씀처럼 '시계 바늘을 거꾸로 돌릴 수는 없'었지요.

남편을 만난 건 열 일곱 살 때였어요. 남편은 양자물리학을, 저는 미술을 전공한 후 런던으로 이사를 했습니다. 세상에 못할 일이 없을 것 같았고, 우리는 모든 것을 알고 있다고 생각했습니다! 하지만 불행히도 제 결혼 생활은 외로웠고, 저는 서로의 차이를 인정하기보다는 마음 속 공허함을 채우기 위해 탐욕스럽게 폭식을 해댔습니다. 남편의 커리어를 위해 뉴욕으로 이주하기 전까지 그림을 그리고, 미술과 디자인을 가르치고, 미디어 분야에서 일하면서 계속 입에 음식을 욱여넣었어요.

첫 아이를 임신한 것은 정말 기적이었습니다. 이 무렵 저는 병적인 비만이었고 사람들의 도움 없이는 걷지도 못했거든요.

체중 감량 수술을 받은 후 체중을 절반으로 줄였습니다. 마침내 자유를 느꼈어요. 마치 고치에서 나온 나비가 된 것 같았습니다. 제 자신이 날개를 활짝 편 활기차고 아름다운 나비처럼 느껴지기 시작했지요. 잃어버렸던 10여 년의 세월을 따라잡아야 할 시간이었습니다. 둘째 아이를 임신한 후 저희는 런던으로 돌아왔고 얼마 지나지 않아 셋째 아이를 가지게 되었어요.

안타깝게도 결혼 생활은 순조롭지 못했어요. 도움을 구하기 위해 심리 치료를 시작했는데, 그 결과 놀라운 깨달음을 얻었습니다. 그동안 제가 왜 그런 결정을 내렸는지 이유를 깨달았고 그에 책임을 지는 방법을 알게 되었어요. 이를 통해 미래를 스스로 통제할 수 있게 되었고, 결국 이혼을 결심하게 되었습니다. 모두에게 고통스러운 결정이었지만, 저 자신을 자유롭게 하고 스스로 행복해질 수 있는 유일한 방법이었어요.

이러한 충격적인 전환의 시기에 저는 저를 위해 낙관적이고 아름다움으로 가득 찬 무언가를 만들어야겠다고 결심했습니다. '래버너스 버터플라이'라는 작은 블로그를 열었고, 이 시기 예술에 대한 제 평생의 열정은 절정에 달했습니다. 자기 위안을 위한 가상의 일기장이자 저에게 감동을 주는 이미지와 텍스트를 게시하는 공간이었죠. 매일 영감을 주거나 기분을 고양시키는 글을 올리면서 제 기분이 나아지는 것을 느꼈습니다. 기술 공포증 환자를 자처하는 사람이라 소셜 미디어의 잠재적인 영향력과 그것이 얼마나 확산될지에 대해 전혀 몰랐지만, 게시물은 하나 둘씩 늘어났습니다. 모든 것은 시행착오에서 비롯되었고, 상업적인 성공을 위한 거창한 계획이나 전략이라고 할 만한 것도 없었습니다. 처음 팔로워가 백 명, 천 명, 십만 명에 도달했을 때 느꼈던 흥분을 기억합니다. 그렇게 제 블로그는 점차 성장했고, 지금도 그렇게 성장하고 있습니다.

게시물을 올릴 때마다 팔로워들에게서 끝없는 응원과 지혜를 담은 댓글이 쏟아져 나옵니다. 사람들은 그림이나 텍스트 자체만이 아니라 그 조합이 자신들의 정서에 미치는 영향에 대해서도 반응합니다. 저는 댓글들 사이에서 이루어지는 토론과 자유롭게 공유되는 친절과 연민을 통해 거듭 겸손해졌습니다. 래버너스 버터플라이는 빠르게 자체 생태계를 발전시켰고, 이 공간은 모든 이들을 편견 없이 환영하는 열린 공간이 되었습니다. 수년 동안 많은 우정이 쌓였을 것입니다. 웃음과 눈물, 사랑, 상실, 반려동물, 관계, 자유와 희망에 대한 토론이 이루어졌지요. 힘을 주는 모든 것들에게는 제자리가 있는 법입니다.

한 가지 확실한 것은 전체는 부분의 합보다 훨씬 크다는 것입니다. 이미지와 텍스트가 결합하면서 일어나는 연금술 덕에 우리의 마음에는 특별한 연대가 만들어졌습니다.

수년에 걸쳐 블로그를 찾는 대중은 더 많아졌고 그에 따라 예술에 대한 저의 호기심도 커졌습니다. 래버너스 버터플라이를 위해 많은 이미지와 텍스트를 수집하면서 미술학교에서보다 더 많은 것을 배웠습니다. 또한 이전에는 거의 알지 못했던 미술과 문학의 교감에 대해서도 깊이 파고들게 되었고, 이는 끊임없는 즐거움과 흥분의 원천이 되었습니다. 제가 가장 좋아했던 선생님의 말씀이 생각납니다. "자신이 열정을 쏟을 수 있는 일을 찾으면 그것이 일처럼 느껴지지 않을 것이다." 운 좋게도, 저는 이 목표를 이룰 수 있었어요.

남들이 가지 않는 길에는 역시 변수가 있었습니다. 하지만 저는 물러서지 않고 체력과 에너지를 유지하며 후회 없이 계속 앞으로 나아갔습니다. 팬데믹으로 몇 년 동안 엄청나게 가슴 아픈 일들을 겪으면서도 래버너스 버터플라이는 저를 계속 나아가게 하는 나침반이자 진정한 별이 되어 주었습니다. 어디로 가는지, 왜 가는지 모르면서 계속 나아간다는 것이 쉬운 일은 아니었지만, 매 고비마다 끈기를 잃지 않고 계속 나아갈 수 있었습니다.

이 책은 이러한 삶의 경험과 래버너스 버터플라이를 큐레이팅하며 성장시켜온 저의 시간을 담은 것입니다. 마침내 손에서 손으로, 사람에게서 사람에게로, 영혼에서 영혼으로 전달할 수 있는 무언가가 탄생하게 된 것이지요.

무한한 사랑과 감사의 마음으로, 당신을 위해 만들었습니다.

래버너스 버터플라이의 창시자이자
이 책의 큐레이터, 리사 아자르미 Lisa Azarmi

11

이토록 어여쁜 존재에 대한 헌신을 어떻게 표현해야 할지 모르겠습니다.

밝은 것보다 더 밝은 단어, 어여쁜 것보다 더 어여쁜 단어가 필요합니다.

우리가 나비가 되어 어느 여름날 단 사흘만이라도 함께 살았으면 합니다.

당신과 함께한 사흘은 평범한 50년이 담을 수 있는 것보다

더 큰 기쁨으로 채워질 것입니다.

존 키츠 John Keats, 〈파니 브라운에게 보내는 편지 a letter to Fanny Brawne〉 중에서, 1819

마틴 존슨 히드 Martin Johnson Heade,
〈푸른 모르포 나비 Blue Morpho Butterfly〉, 1865

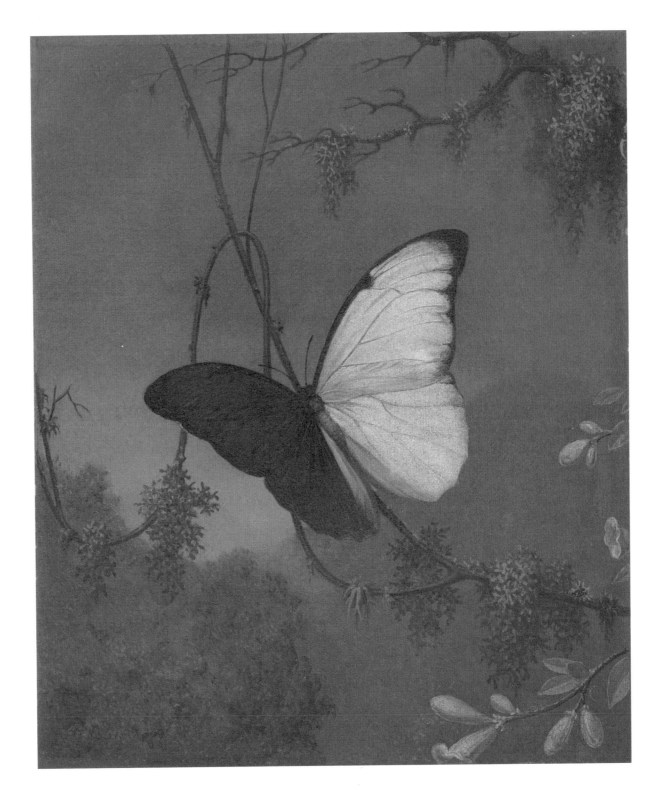

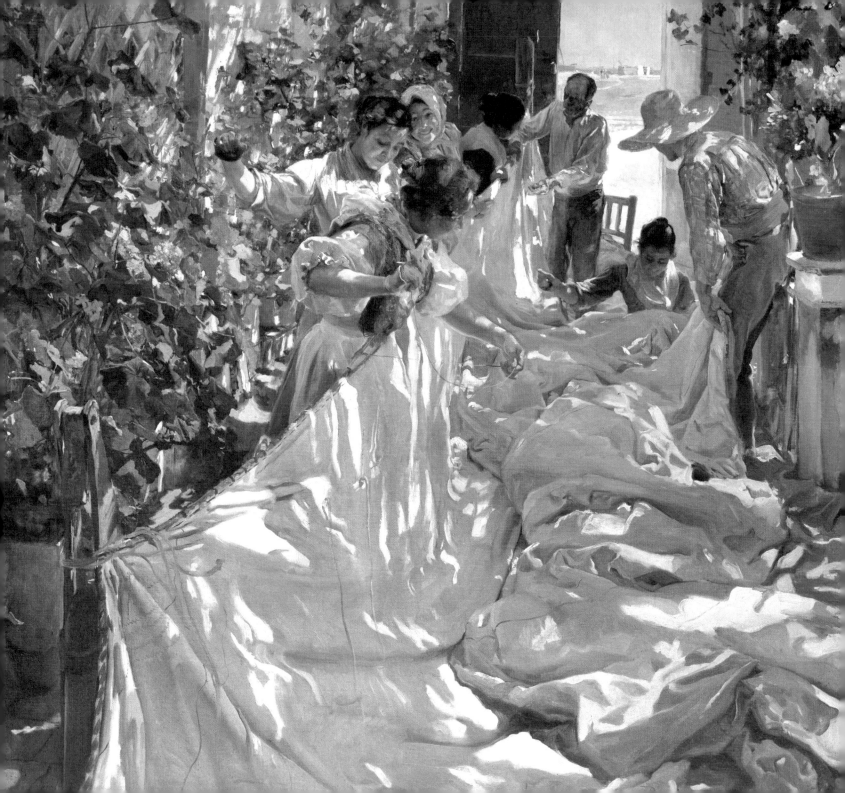

좋은 리더는 사람들의 신뢰를 얻고,
위대한 리더는 사람들이 저 자신을 신뢰하게 한다.

엘레노어 루스벨트 Eleanor Roosevelt, 1884 – 1962

호아킨 소로야 Joaquin Sorolla y Bastida,
〈돛 수선 Mending the Sail〉, 1906

빛을 발하라, 장엄한 태양이여!

빛을 발하라, 영광스러운 태양이여!

그렇게 어둡고 음산한 내 삶을 응원해 주오

밝게 빛나는 당신이 찬란한 빛을 보여줄 때

매일매일의 근심은 조용히 사라진다오

엘로이스 빕 톰슨 Eloise Bibb Thompson, 〈태양에 부치는 노래 Ode to the Sun〉 중에서, 1895

악셀리 갈렌 칼렐라 Akseli Valdemar Gallen-Kallela,
〈루오베시 호수의 일몰 Sunset over Lake Ruovesi〉, 1915 – 1916

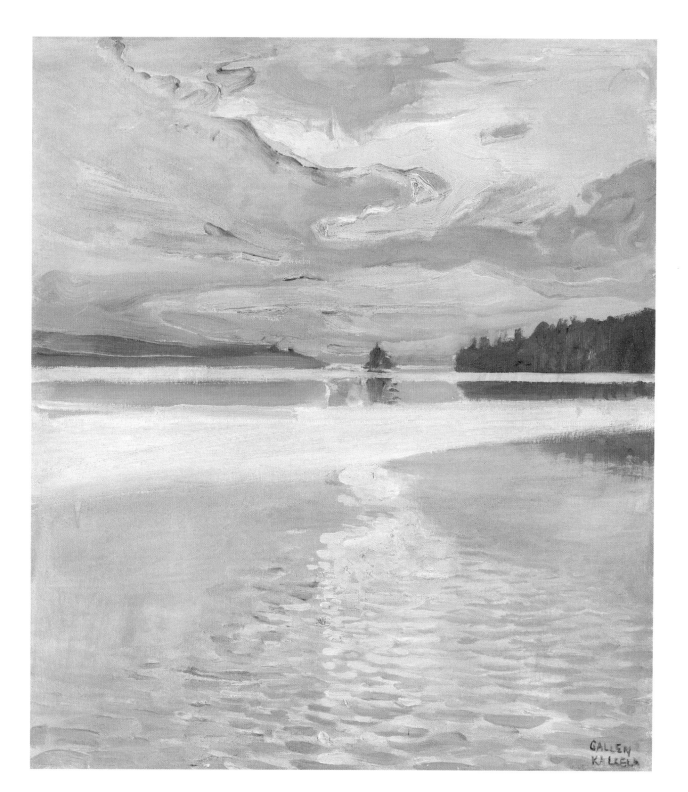

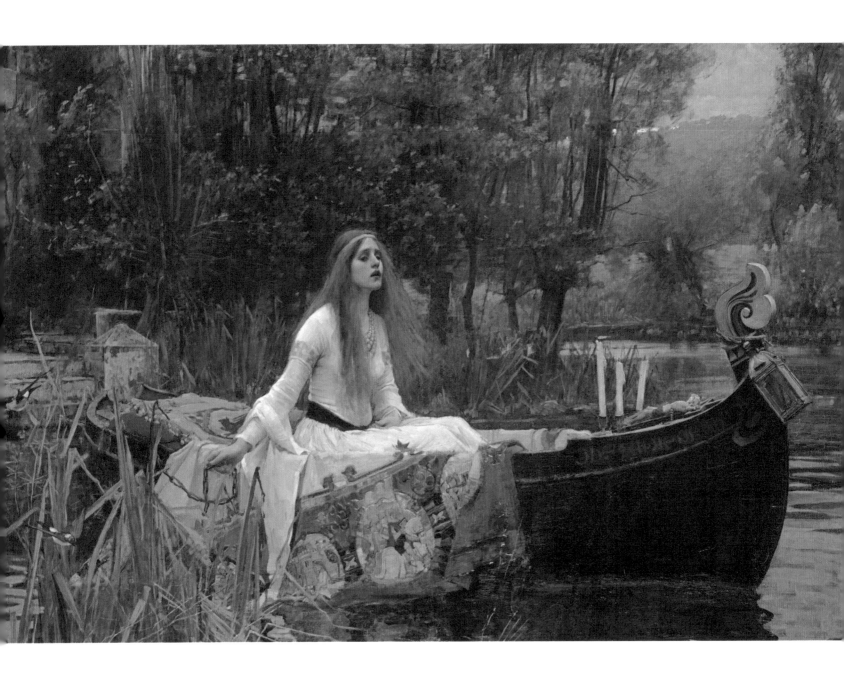

수염 난 보리 아래에서
늦든 이르든 추수를 하는 사신은
카멜롯의 시냇물 위에서
천사처럼 명랑하게 노래하는 그녀의 노래를 듣는다
달 아래 고랑에 단을 쌓아 놓고
지친 사신이 속삭이네, "요정같은 샬롯의 아가씨여."

알프레드 테니슨 경 Alfred, Lord Tennyson, 〈샬롯의 아가씨 The Lady of Shalott〉 중에서, 1832

존 윌리엄 워터하우스 John William Waterhouse,
〈샬롯의 아가씨 The Lady of Shalott〉, 1888

너무 열심히 노력해서 암울한 것이다

가볍게, 아이처럼 가볍게. 모든 일을 가볍게 하는 법을 배워라

깊다고 느끼더라도 가볍게 느껴야 한다

일이 가볍게 흘러가도록 내버려두고 가볍게 대처하라

그 시절엔 정말 터무니없이 진지했었지…

가볍게, 가볍게 – 짐을 버리고 앞으로 나아가라는 말은

최고의 조언이다

당신 주변에는 두려움과 자기 연민, 절망으로 당신을 빨아들이려고

발 밑을 파고드는 모래가 있다

그러므로 내 사랑 당신은 가벼웁게 걸어야 한다. 가벼웁게…

올더스 헉슬리 Aldous Huxley, 〈섬 Island〉 중에서, 1962

토마스 쿠퍼 고치 Thomas Cooper Gotch,
〈모래사장 The Sand Bar〉

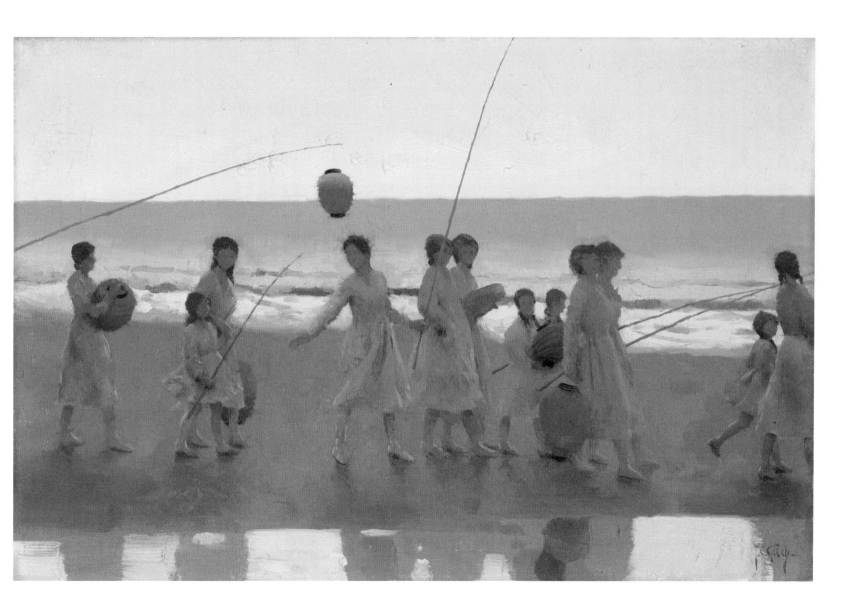

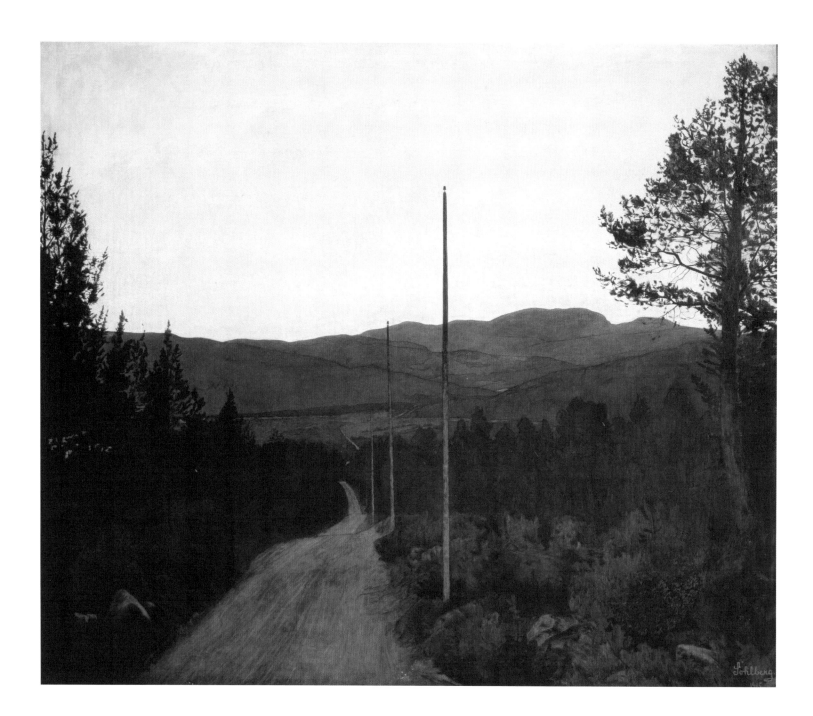

나도, 다른 어느 누구도, 당신을 위해 저 길을 여행할 수는 없다
당신 스스로 그 길을 떠나야 한다

길은 멀리 있지 않다. 바로 닿을 만한 거리에 있다
태어난 때부터 그 길을 걸어왔지만 아마 몰랐던 모양이구나
그 길은 물 위와 땅 위, 어느 곳에나 있다

월트 휘트먼 Walt Whitman, 〈나를 위한 시 Song of Myself〉, 46부

하랄드 솔베르그 Harald Oskar Sohlberg,
〈시골길 Country Head, Landevei〉, 1905

햇살이 비추자

영화에서 시간이 빨리 흐르는 것마냥

무성하게 나뭇잎이 자라나는 모습을 보면서,

이 여름과 함께 내 삶 또한 새롭게 시작되고 있다는

익숙한 확신이 들었다.

스콧 피츠제럴드 F. Scott Fitzgerald, 《위대한 개츠비 The Great Gatsby》 중에서, 1925

프레드릭 칼 프리스크 Frederick Carl Frieseke,
〈일광욕 Sunbathing〉, 1913

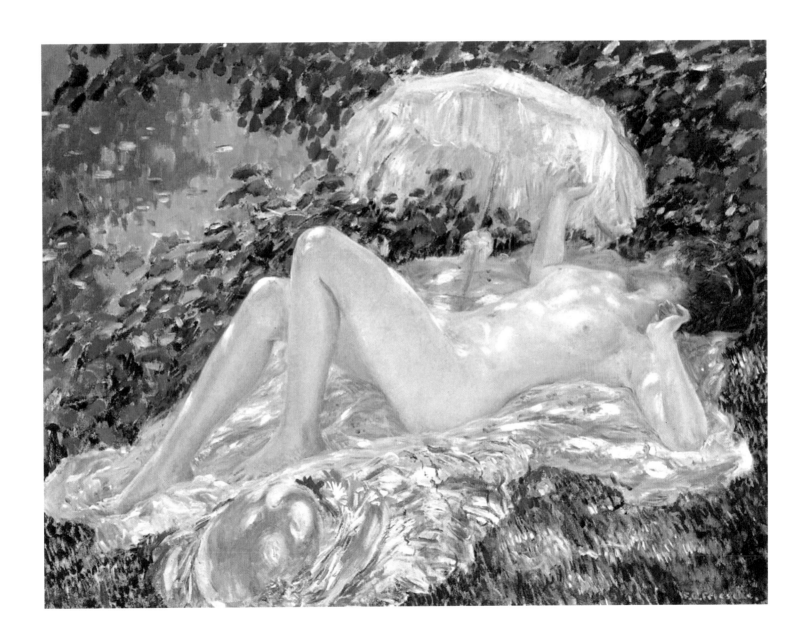

한꺼번에 되는 것이 아니란다.

서서히 그렇게 되는 거야. 아주 오래 걸리지.

그래서 쉽게 부서지거나 끝이 뾰족하거나 조심히 다뤄야 하는 장난감은

진짜가 되기 힘들어. 대개 진짜가 될 때쯤에는 털도 다 빠지고,

눈알도 떨어져 나가고, 여기저기 헐거워져 초라해지게 되지.

하지만 다 상관없어.

일단 진짜가 되면 그걸 이해하지 못하는 사람들 빼고는

너를 못생겼다고 여길 수가 없거든.

마저리 윌리엄스 Margery Williams Bianco, 《헝겊 토끼 The Velveteen Rabbit》 중에서, 1922

윌리엄 니콜슨 William Nicholson,
〈헝겊 토끼, 봄날 The Velveteen Rabbit, Spring Time〉, 1922

추억을 갖게 될 거야

그때 우리가 했던 일들 덕분에

우리 모두 처음이었어

그래, 참 많은 일들이 있었지 – 아름답던 시절이었어

사포 Sappho, 〈가까이 다가와 Come Close〉 중에서, 기원전 610 – 570년경

조르주 로슈그로스 Georges Rochegrosse,
〈꽃밭의 기사 Le Chevalier aux Fleurs〉, 1894

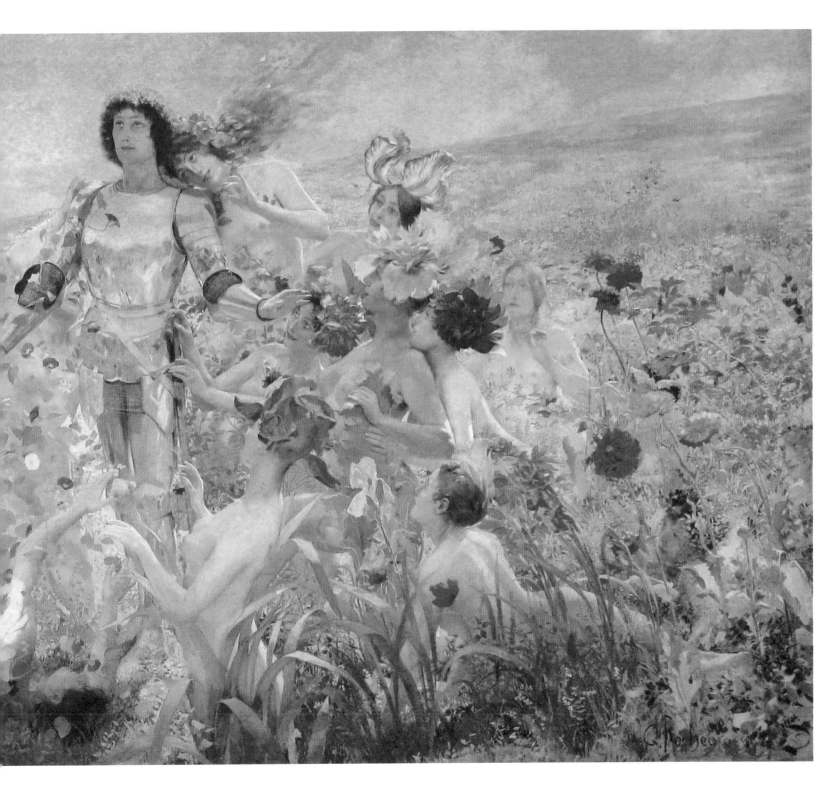

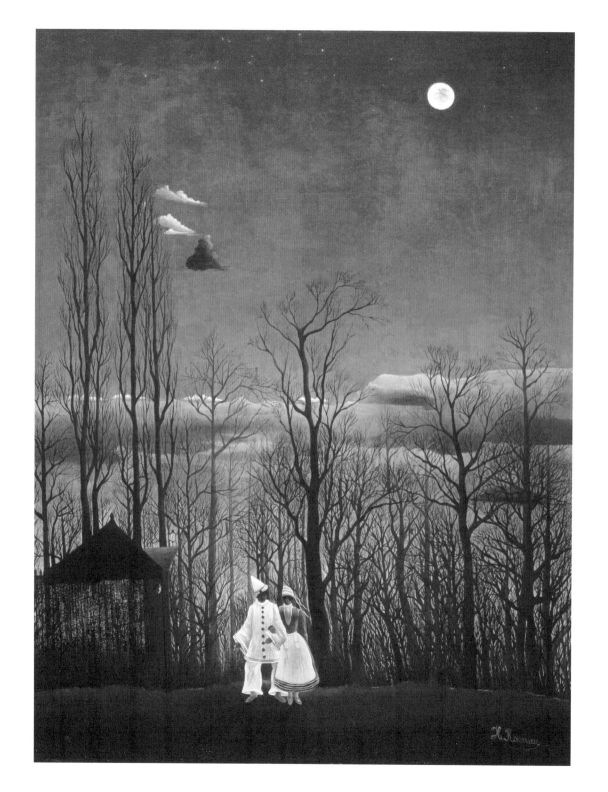

그는 밤낮으로 그녀의 얼굴을 들여다보고

그녀는 진실로 다정한 눈길로 그를 돌아본다

그들은 달처럼 고요하고 달빛마냥 즐겁다

크리스티나 로세티 Christina Rossetti, 〈예술가의 작업실 In an Artist's Studio〉 중에서, 1856

앙리 루소 Henri Rousseau,
〈카니발 저녁 Carnival Evening〉, 1886

나는 항상 그래왔듯이 무언가를 갈구하지만
더 이상 별들과 책들에게 묻지 않는다.
나는 내 피가 속삭이는 가르침을 듣기 시작했다.

헤르만 헤세 Hermann Hesse, 《데미안: 에밀 싱클레어의 젊은 날 Demian: The Story of Emil Sinclair's Youth》
중에서, 1919

아메데오 모딜리아니 Amedeo Modigliani,
〈여성 누드 Female Nude〉, 1916

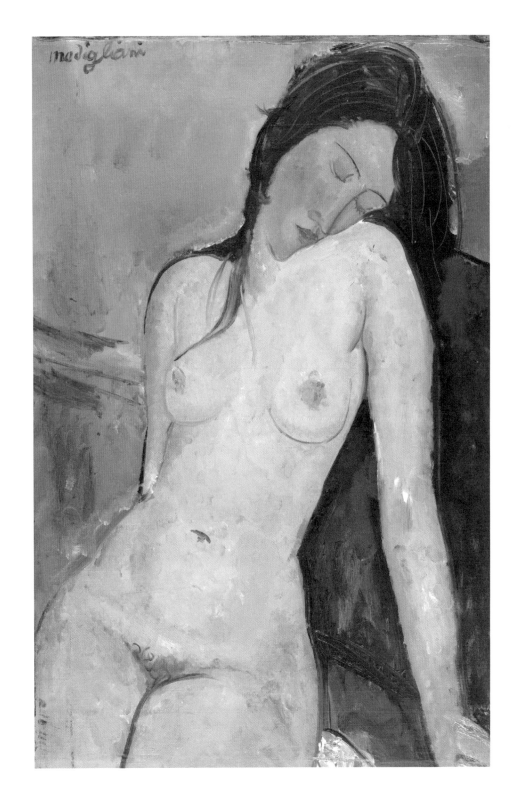

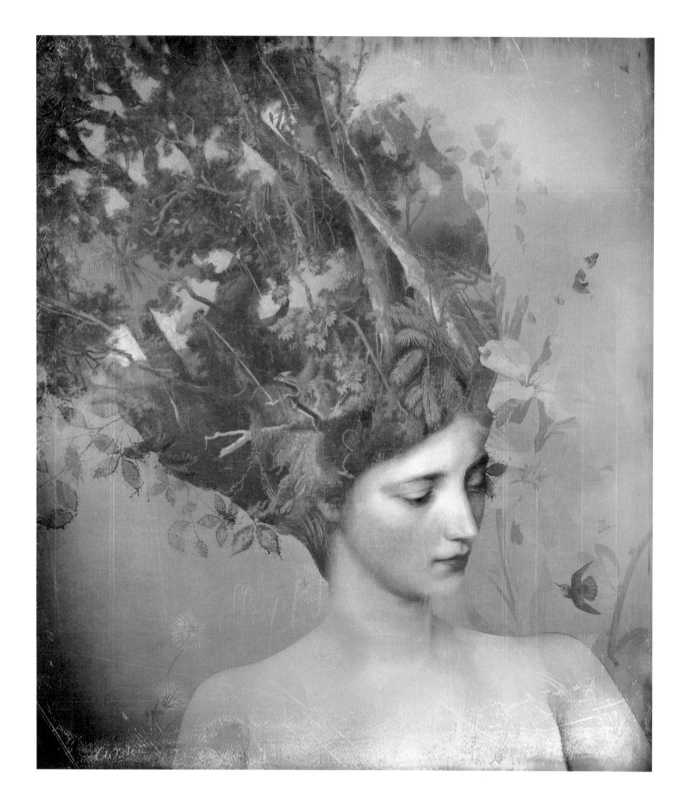

그녀의 목소리는 고요가 조용히 홀로 노니는
먼 숲속의 돌 위에 떨어지는 맑은 물과 같네

그녀의 생각은 고요가 앉아서 꿈을 꾸는 사원의 아치 아래 흐르는
신성한 시냇가에 피어난 연꽃과 같네

그녀의 키스는 고요가 잠든
페르시아 정원의 깊은 황혼 속에서 빛나는 장미와 같네

사라 티즈데일 Sara Teasdale, 〈환상 A Fantasy〉, 1911

세상의 망가짐에 놀라지 마십시오.

모든 것은 부서지기 마련입니다. 또한 모든 것은 고칠 수 있습니다.

시간이 아닌 의지가 있다면 말이죠.

그러니 가세요. 의도적으로, 과장되게, 무조건적으로 사랑하십시오.

부서진 세상은 어둠 속에서 당신이라는 빛을 기다립니다.

크노스트 L.R. Knost

장 프레데릭 바지유 Jean Frédéric Bazille,
〈작약과 함께 있는 흑인 여성 Black Woman with Peonies〉, 1870

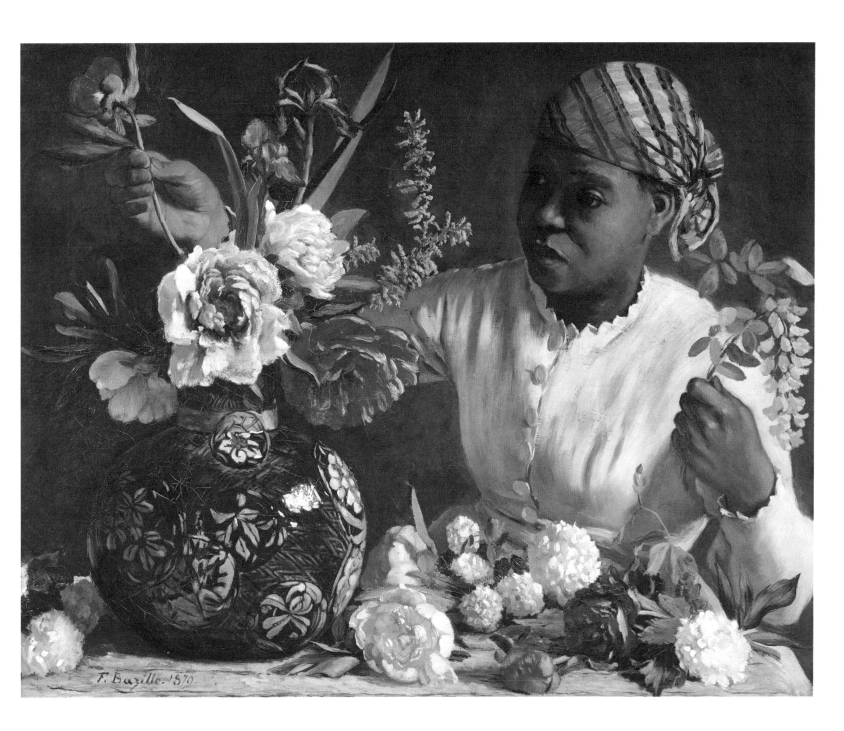
F. Bazille. 1870

어렸을 때 나는 요정 이야기를 절반만 믿었지만 요정과 잘 놀았다.

지식과 상식을 오가며 균형을 잡아가던 어린 시절의

정신세계를 유지하는 것보다

더 현실적인 천국이 어디 있을까?

베아트릭스 포터 Beatrix Potter, 《베아트릭스 포터의 일기 The Journal of Beatrix Potter》 중에서, 1881 – 1897

존 앳킨슨 그림쇼 John Atkinson Grimshaw,
〈밤의 정령 Spirit of Night〉, 1879

모든 이에게는 세상이 알지 못하는 은밀한 슬픔이 있다.
종종 우리는 슬픔에 잠긴 모습만 보고 그를 차가운 사람이라 여긴다.

헨리 워즈워스 롱펠로 Henry Wadsworth Longfellow, 《하이페리온 Hyperion》 중에서, 1839

장 이폴리트 플랑드랭 Jean-Hippolyte Flandrin,
〈젊은 남자 누드 습작 Study of a Nude Young Man〉, 1836

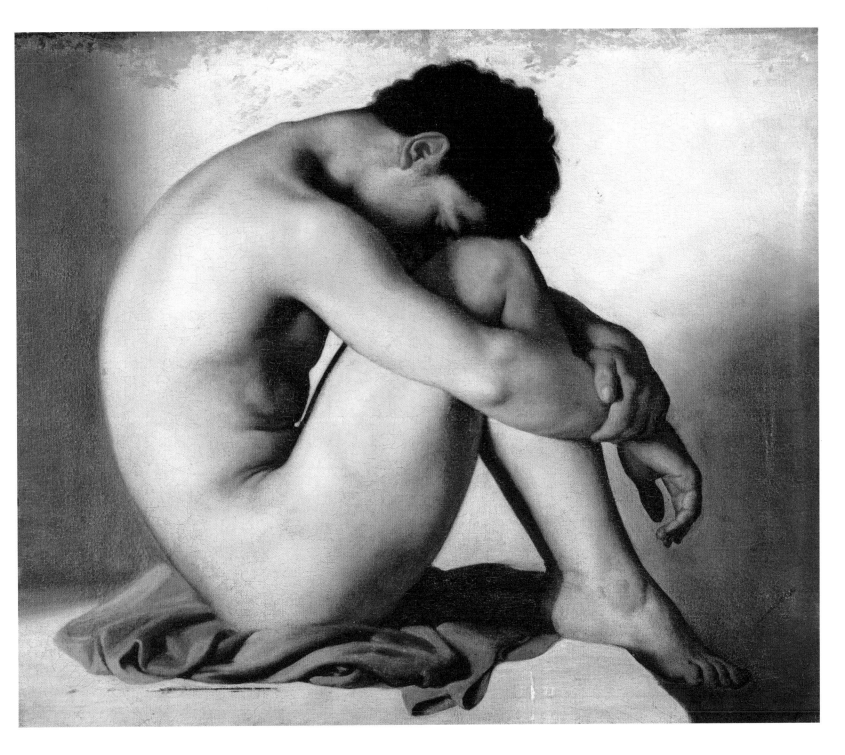

사람들은 꼭 그래야 하는 것처럼
내 예술에 대해 논하고 또 이해하는 척한다.
그저 좋아하기만 하면 되는데도 말이다.

클로드 모네 Claude Monet, 1840 – 1926

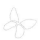

클로드 모네 Claude Monet,
〈지베르니의 정원 The Artist's Garden at Giverny〉, 1900

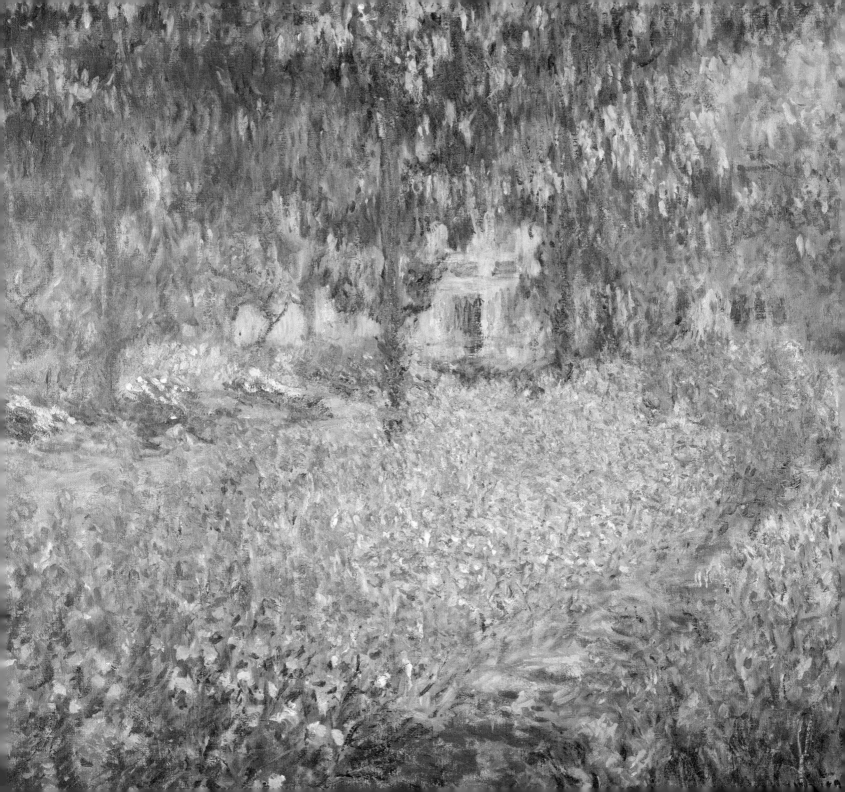

서두를 필요 없다. 발랄한 척 할 필요도 없다. 나 자신이 아닌 다른 사람이 될 필요는 없다.

버지니아 울프 Virginia Woolf, 《자기만의 방 A Room of One's Own》 중에서, 1929

찰스 코트니 쿠란 Charles Courtney Curran,
〈한낮의 꿈 Daydreams〉

새벽녘 언덕에 올라 고요 속에 잠긴 세상을 바라보며,

아직 아무런 기억이 없는 곳에서

어떤 계획도 말도 없이

처음부터 시작하는 것,

이것이 내가 온 이유라고 느꼈다.

로리 리 Laurie Lee, 《한여름 아침, 걸어 나오면서 As I Walked Out One Midsummer Morning》
중에서, 1969

도로시아 샤프 Dorothea Sharp,
〈오후 산책 An Afternoon Walk〉

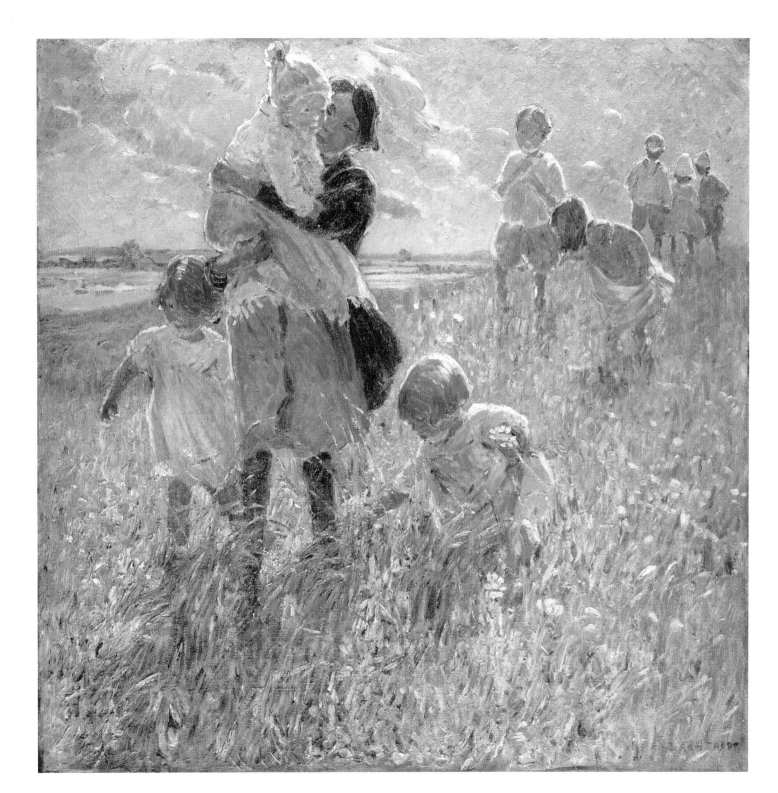

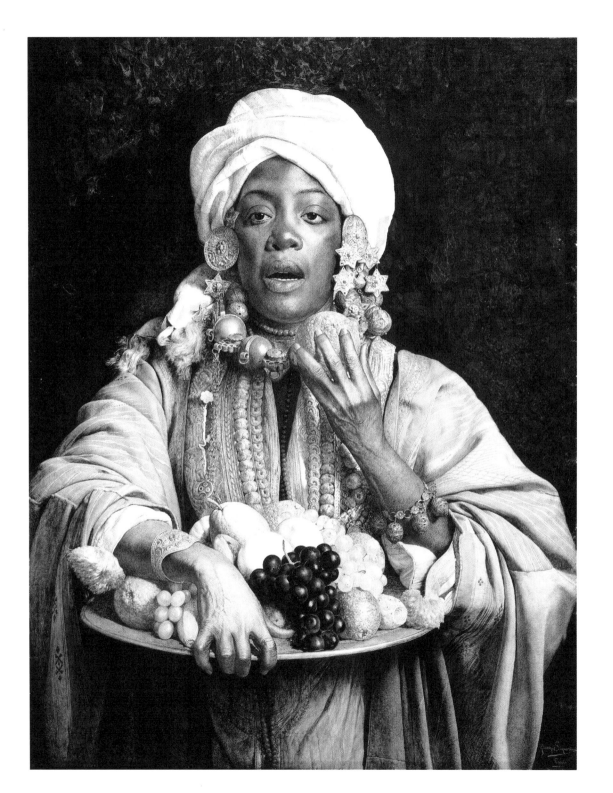

사랑만이 존재의 전부입니다.

사랑하고 사랑받는 것이 여러분이 여기 있는 이유입니다.

먼저 자신을 사랑하는 것이 어떤 것인지 느껴 보세요.

자기에 대한 사랑은 친절한 태도로 자신을 존중하는 것으로부터 시작됩니다.

자신을 온전히 사랑하는 것, 그것이 가장 어렵습니다.

자신을 의심하는 모든 순간이 낭비입니다. 단 1초도 버리지 마세요.

마음을 깊이 들여다보고 자신을 무조건 사랑하는 것부터 시작하세요.

리사 아자르미 Lisa Azarmi, 〈골든 프린세스 되기 Becoming Oral-Borla〉 중에서, 2022

주세페 시뇨리니 Giuseppe Signorini,
〈북아프리카 과일 장수 A North African Fruit Vendor〉

저녁의 베일 위에 세상이 보랏빛으로 물든 지금

크롬웰 건너편 언덕이 몽환적으로 멀리 펼쳐집니다

어두운 웅덩이가 있는 골짜기 한가운데서 개똥지빠귀가 비올라처럼 부드럽게 노래하네요

프림로즈는 연한 노란색 꽃을 피우고, 하늘은 별들을 비춥니다

내가 좋아하는 장소가 선율처럼 다시 떠오릅니다―

한밤중, 바다 한가운데서 배의 지붕이 나른하게 윙윙거립니다

배의 깊은 곳에서 섬뜩한 인광이 휘몰아칩니다

바다에서 익사한 사람들의 영혼 같아요

한밤중, 바다 한가운데서, 매시간마다 저에게 말을 거는 한 남자의 목소리가 들립니다

사라 티즈데일 Sara Teasdale, 시선집 중 〈장소들 Places〉 중에서, 1937

한스 올레 브라센 Hans Ole Brasen,
〈석호에서의 일몰 Sunset in a Lagoon〉, 1897

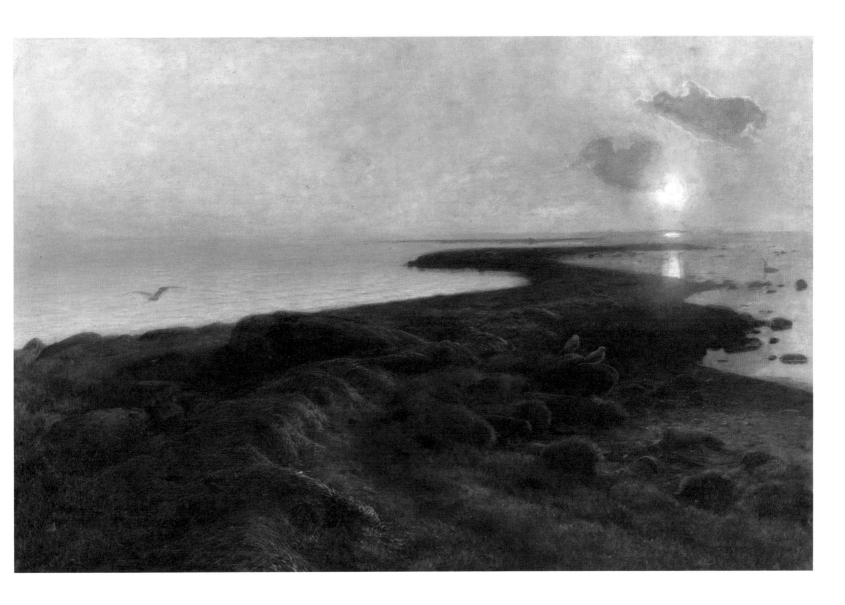

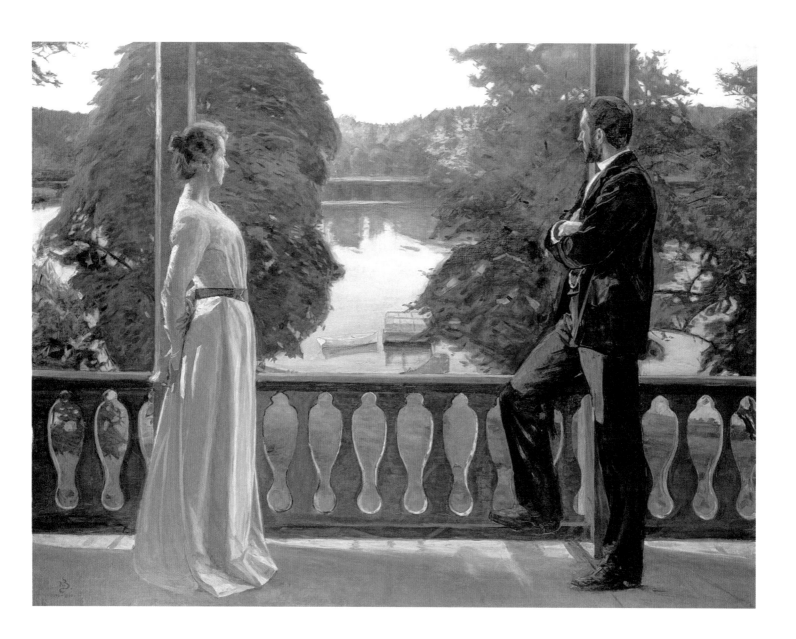

서로 사랑하라, 그러나 사랑으로 구속하지는 말라

영혼과 영혼의 두 기슭에 사랑으로 뛰노는 바다를 놓아두라

서로의 잔을 채우되 어느 한 편의 잔만을 마시지는 말라

서로 자신의 빵을 주되 어느 한 편의 빵만을 먹지는 말라

함께 노래하고 춤추며 즐기되 그대들 각자는 고독하게 하라

류트의 줄들이 하나의 음악을 연주하지만 서로 간섭하지 않듯이

서로 진심을 주라, 그러나 아주 내맡기지는 말라

오직 위대한 생명의 손길만이 그대들 마음을 간직할 수 있는 것

함께 서되 너무 가까이 서 있지 말라

사원의 기둥들도 서로 떨어져 있고

참나무와 사이프러스도 서로의 그늘 아래서는 자랄 수 없는 법

칼릴 지브란 Kahlil Gibran, 〈결혼에 대하여 On Marriage〉 중에서, 1923

리카르드 베르그 Sven Richard Bergh,
〈북유럽의 여름 저녁 Nordic Summer Evening〉, 1890

우리 모두는 타임머신을 가지고 있지 않나요?
우리를 과거로 데려가는 것은 추억이고,
미래로 데려가는 것은 꿈입니다

H.G.웰스 H.G. Wells, 〈구세대의 신세계 New Worlds for Old〉 중에서, 1908

피에르 오귀스트 르누아르 Pierre-Auguste Renoir,
〈잠자는 여인 The Sleeper〉, 1880

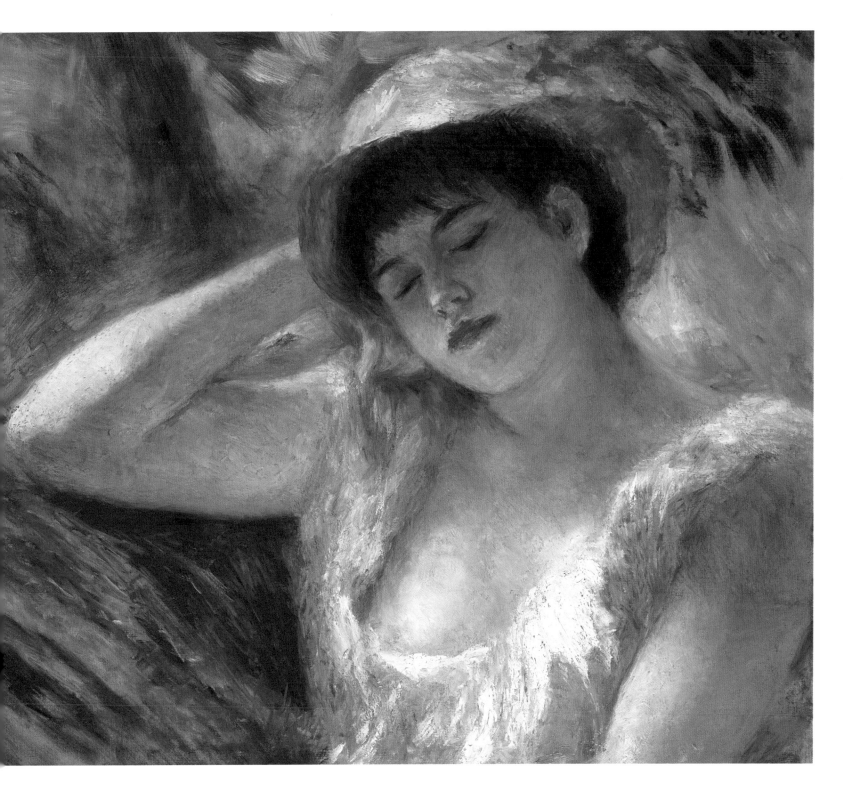

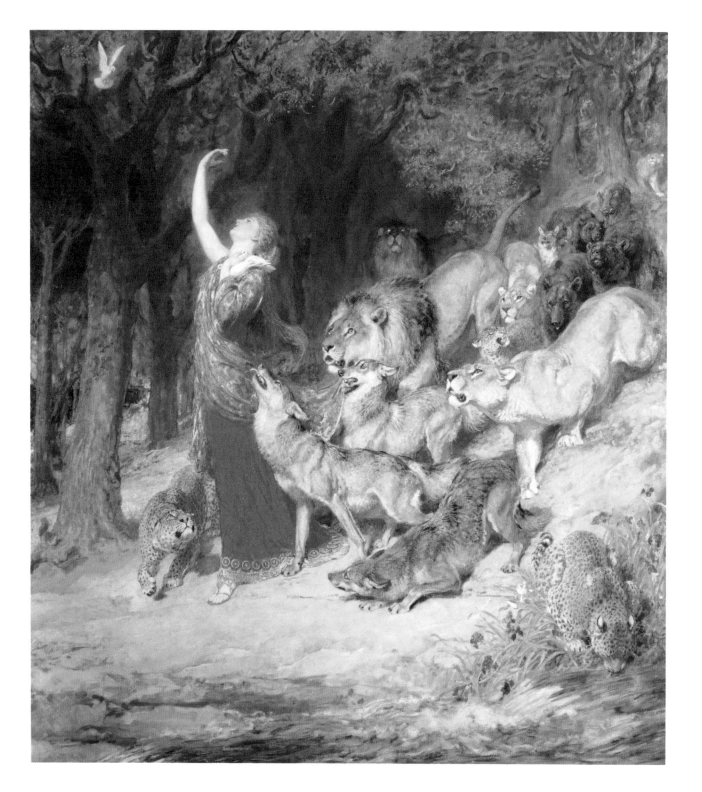

동물을 사랑하게 될 때 비로소 우리 영혼의 일부가 깨어난다.

아나톨 프랑스 Anatole France, 1884–1924

브리튼 리비에르 Briton Rivière,
〈아프로디테 Aphrodite〉, 1902

사랑을 찾으러 다니는 사람은

자신의 사랑 없음을 드러낼 뿐이다.

사랑이 없는 사람은 결코 사랑을 찾지 못하며,

사랑을 가진 사람만이 사랑을 찾지만,

그들은 사랑을 찾아 헤멜 필요가 없다.

D.H. 로렌스 D.H. Lawrence, 〈사랑의 탐색 Search for Love〉 중
작가 노트 '더 많은 팬지 More Pansies' 중에서, 1932

아서 해커 Arthur Hacker,
〈기사 퍼시발에 대한 유혹 The Temptation of Sir Percival〉, 1894

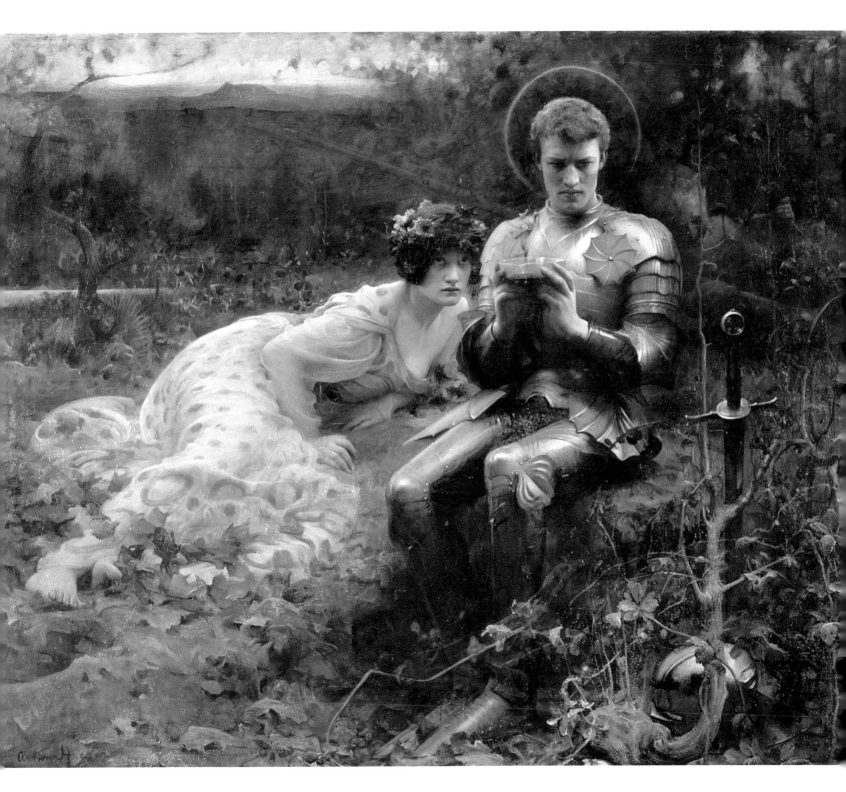

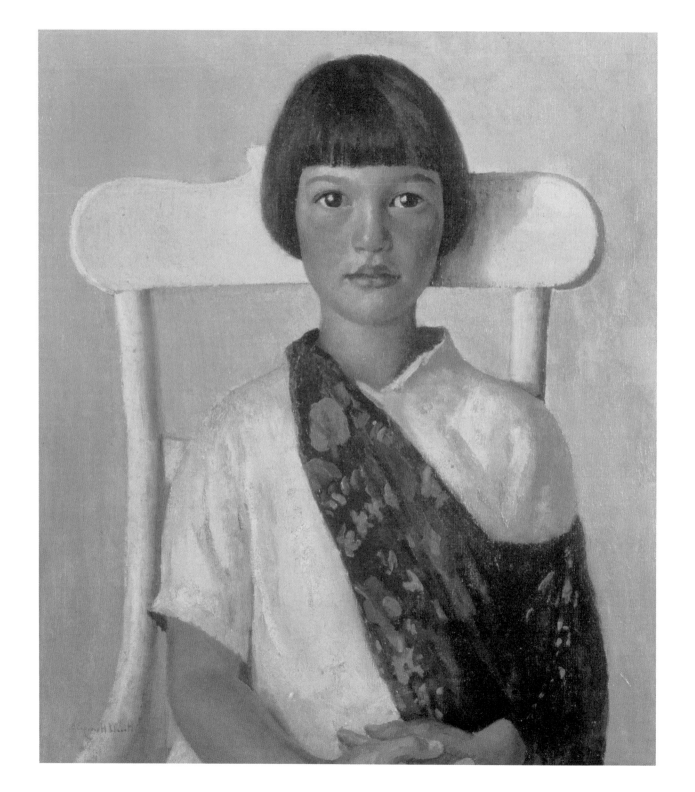

노년의 나는 지금의 나와는 전혀 다른 여성일 것이다.
또 다른 내가 시작되는 것이다.

조르주 상드 George Sand(본명, 아망틴 뤼실 오로르 뒤팽 Amantine Lucile Aurore Dupin),
1804 – 1876

단풍 든 숲속에 길이 두 갈래로 나 있었습니다
나는 두 길을 다 가 보지 못하는 것이 안타까워
오랫동안 서서 굽어 꺾여 내려간 한 길을,
볼 수 있는 데까지 멀리 바라다보았습니다

그리고 똑같이 아름다운 다른 길을 택했습니다
풀이 더 무성하고 사람의 자취가 적어
아마 더 걸어야 될 길이라고 생각했지요
내가 그 길을 걸음으로써 두 길이 거의 같아질 테지만요

그날 아침 두 길에는 모두 낙엽을 밟은 자취가 없었습니다
아, 나는 훗날을 위해 하나의 길을 남겨 두었습니다
길은 끝없이 길로 이어져
다시 돌아올 수 없을 거라는 걸 알았지요

훗날 나는 어디에선가
한숨지으며 이야기할 것입니다
숲속에 두 갈래 길이 있었고
나는 사람들이 적게 간 길을 택하였다고
그리고 그것이 내 모든 것을 바꾸어 놓았다고

로버트 프로스트 Robert Frost, 〈가지 않은 길 The Road Not Taken〉, 1915

폴 랑송 Paul Ranson,
〈붉은 과실이 열린 사과나무 Pommier aux Fruits Rouges〉, 1902

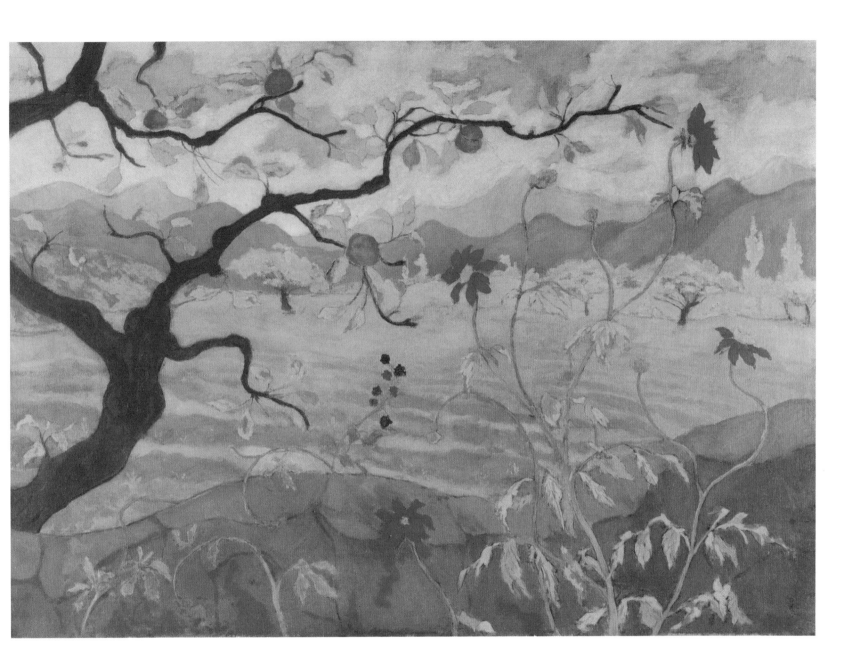

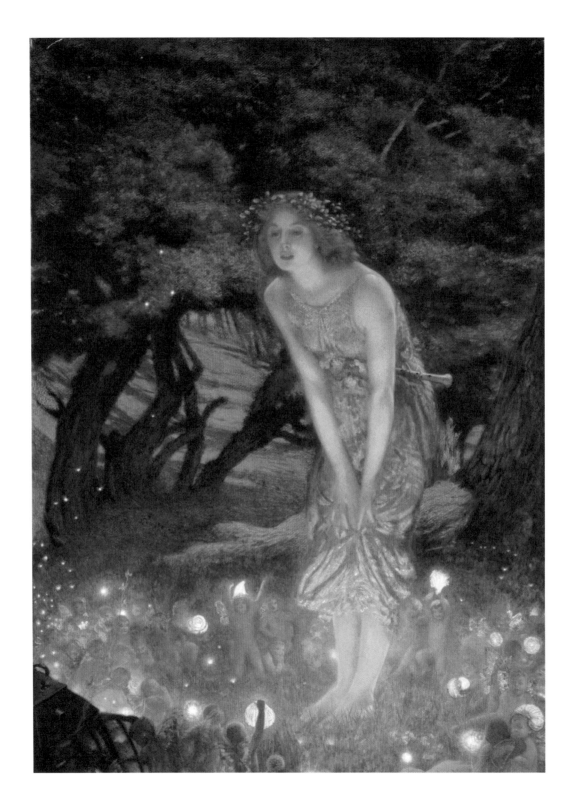

요정들이여, 이 지루한 세상에서 나를 데려가다오.

너와 함께 바람을 타고,

흩어지는 파도 위를 달리고,

산 위에서 불꽃처럼 춤을 추겠노라.

윌리엄 버틀러 예이츠 William Butler Yeats, 《마음이 열망하는 곳 The Land of Heart's Desire》 중에서, 1894

에드워드 로버트 휴즈 Edward Robert Hughes,
《한여름의 이브 Midsummer Eve》, 1908

나를 만져 주세요, 당신의 손을 내 몸에 대고 만져 주세요

내 몸을 두려워하지 말아요

월트 휘트먼 Walt Whitman, 《풀잎 Leaves of Grass》 중에서, 1855

앙리 르바스크 Henri Lebasque,
〈침대에 기댄 누드 Nude Lying Against a Bed〉

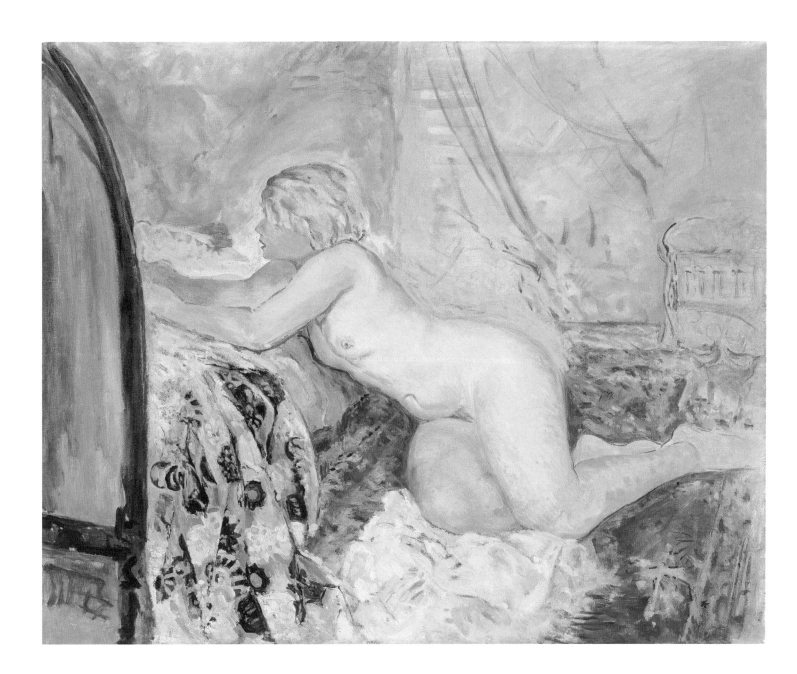

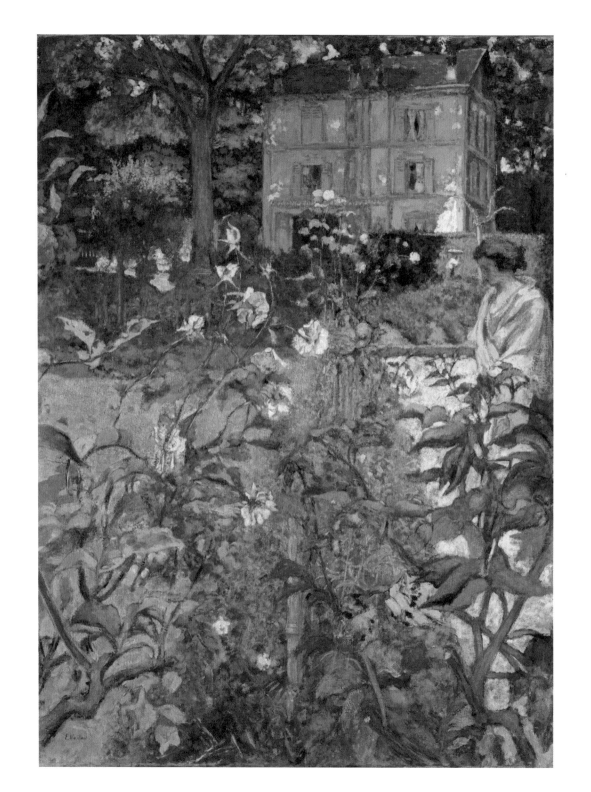

거리나 생각의 차이에도 불구하고
진심으로 서로 이해한다고 느끼는 누군가를 안다는 것,
삶을 정원으로 만들 수 있는 것은 그런 것이다.

요한 볼프강 폰 괴테 Johann Wolfgang von Goethe, 1749 – 1832

에두아르 뷔야르 Édouard Vuillard,
〈보크르송의 정원 Garden at Vaucresson〉, 1920

행복의 문 하나가 닫히면 또 다른 문이 열리지만,

우리는 종종 닫힌 문을 멍하니 바라보느라

이미 우리를 향해 열린 문을 보지 못한다.

헬렌 켈러 Helen Keller, 《남겨진 우리 We Bereaved》 중에서, 1929

아브람 아르히포프 Abram Efimovich Arkhipov,
〈손님들 Les Visiteurs (The Visitors)〉, 1914

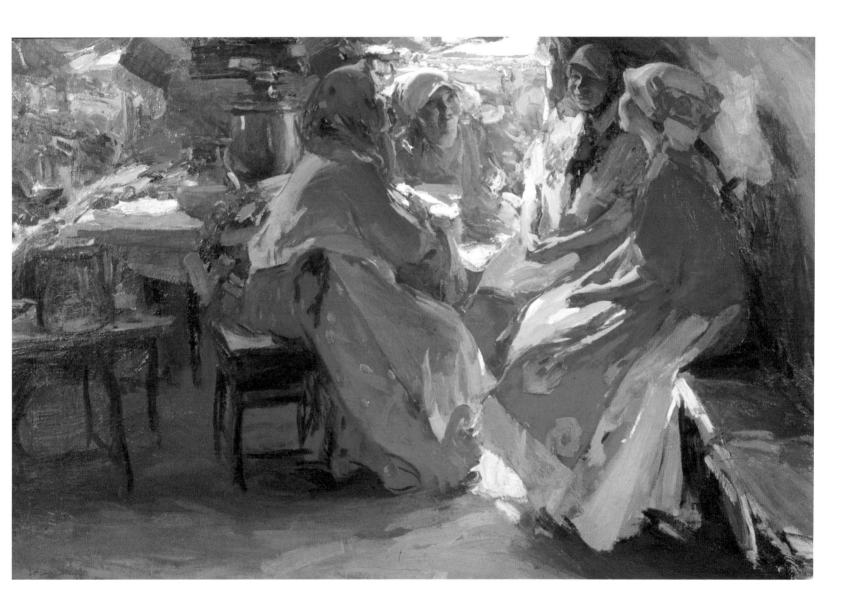

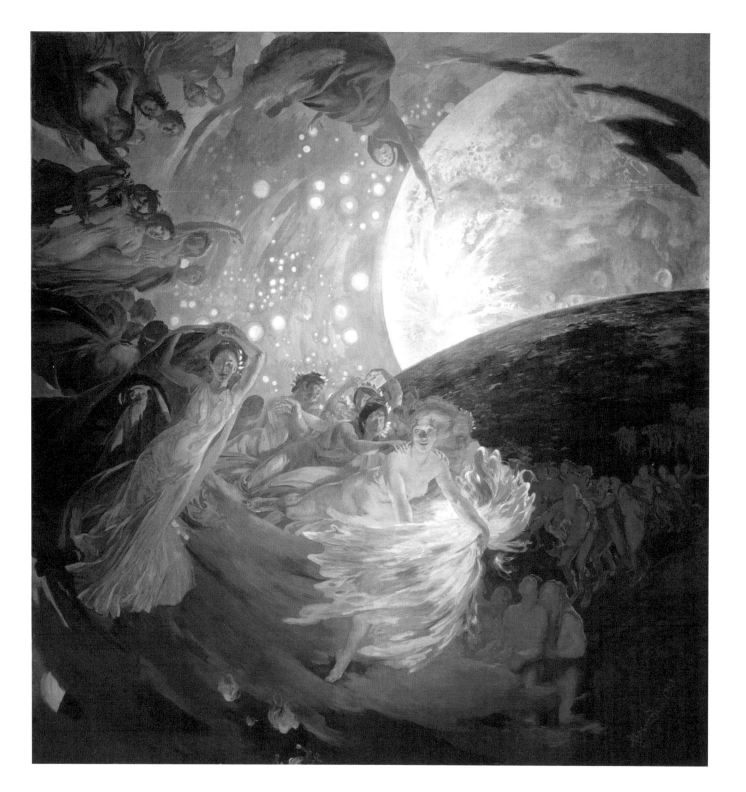

그녀는 꿈에서 깨어난 눈으로 주변의 아름다움을 둘러보았다.

바다를 보았고, 태양을 느꼈다.

그리고 심연에서 자신의 세계를 새롭게 창조하기 위해서는

인간 세상에서 잠시 사라져 모든 희생을 감수해야 한다는 것을 깨달았다.

샬롯 살로몬 Charlotte Salomon, 《삶인가, 아니면 연극인가? Life? Or Theatre?》 중에서, 1940 – 1942

폴 알베르 베스나르 Paul-Albert Besnard,
〈진실, 과학을 이끌며 인간에게 빛을 주는 것 Truth, Leading the Sciences, Giving Light to Man〉, 1891

당신을 행복하거나 불행하게 만드는 것은

당신이 누구인지, 무엇을 가졌는지, 어디에 사는지, 무슨 일을 하는지가 아닙니다.

행복은 당신이 그것에 대해 어떻게 생각하는지에 달려 있습니다.

데일 카네기 Dale Carnegie, 《인간관계론 How to Win Friends and Influence People》 중에서, 1936

프란세스크 마스리에라 Francesc Masriera,
〈무어인 소녀 Moorish Girl〉, 1889년경

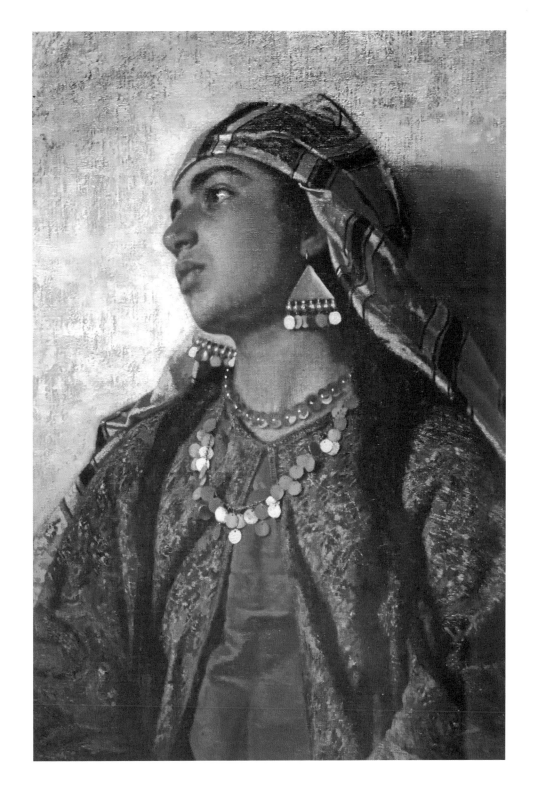

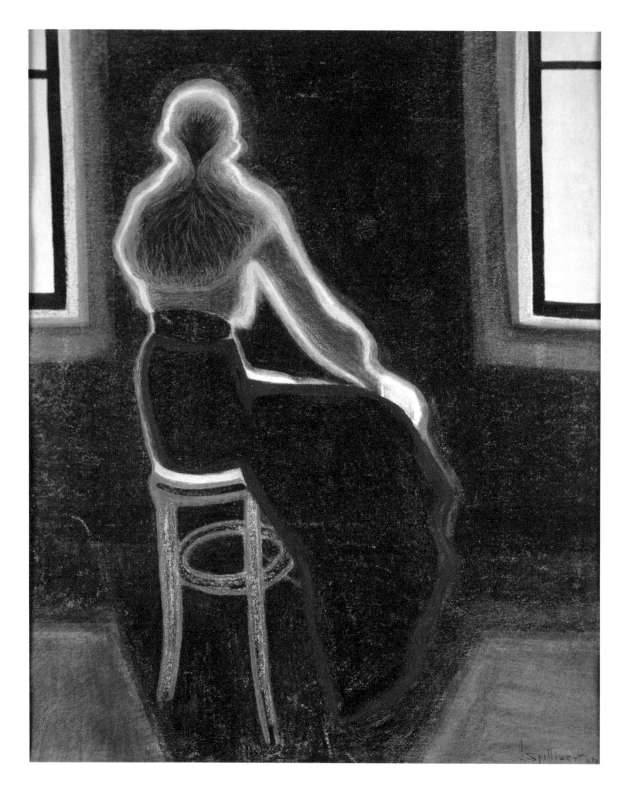

당신은 스스로 빛나는 것은 아니지만 빛을 지휘하는 사람일 수 있어.

때로 어떤 이들은 천재성을 타고나지 않아도

타인의 천재성을 자극하는 놀라운 힘을 가지고 있거든.

아서 코난 도일 Arthur Conan Doyle, 《바스커빌 가의 사냥개 The Hound of the Baskervilles》 중에서, 1902

레옹 스필리에르트 Léon Spilliaert,
〈의자에 앉은 젊은 여인 Young Woman on a Stool〉, 1909

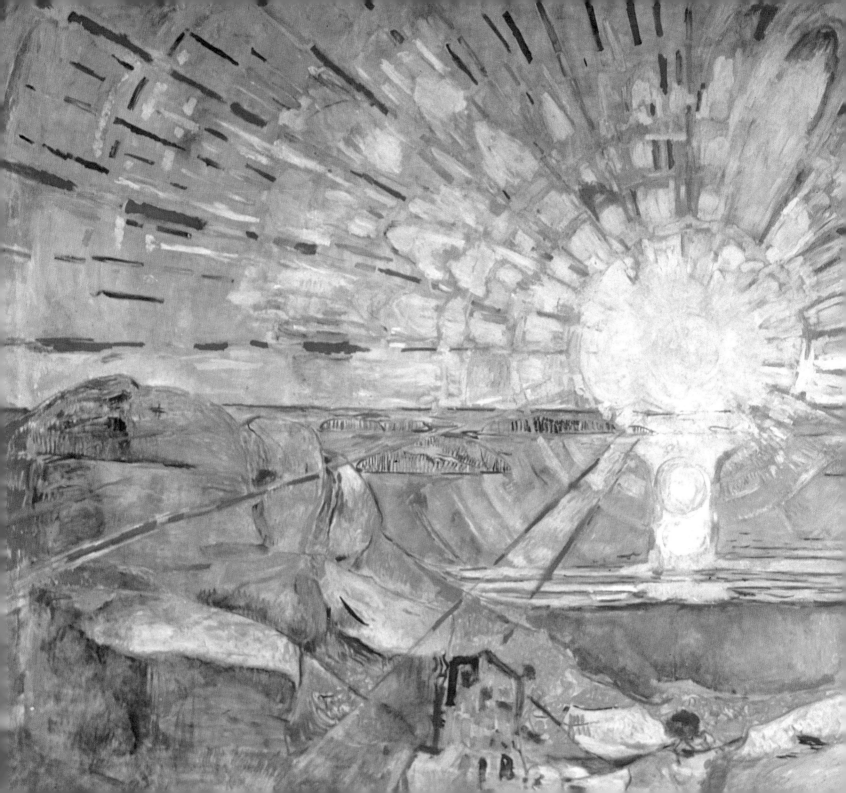

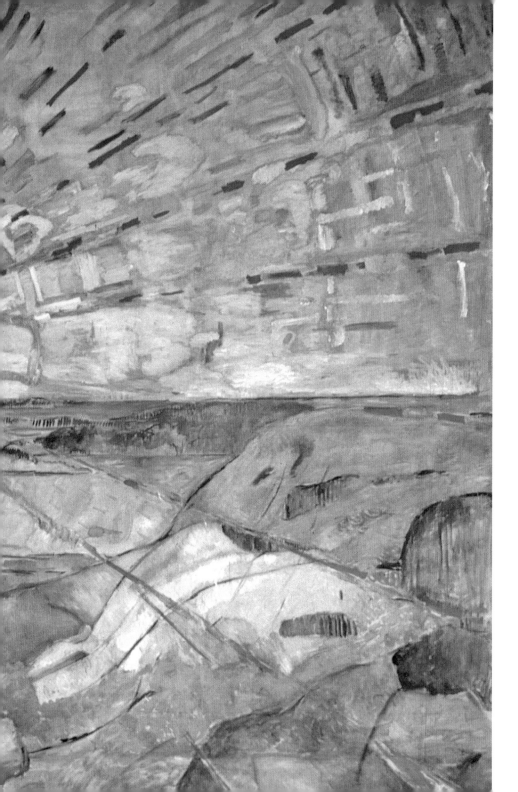

웃음은 영혼의 햇살이다.

토마스 만 Thomas Mann,
《마의 산 The Magic Mountain》 중에서, 1924

에드바르 뭉크 Edvard Munch,
〈태양 The Sun〉, 1911 – 1916

모든 마음은 다른 마음이 속삭여 줄 때까지
불완전한 노래를 부른다.
노래하고 싶은 사람은 언제나 노래를 찾는다.
연인의 손길이 닿으면 누구나 시인이 된다.

플라톤 Plato, 기원전 428 – 348

엘리자베스 예리카우 바우만 Elisabeth Jerichau-Baumann,
〈기자의 이집트인 옹기 상인 An Egyptian Pot Seller at Gizeh〉, 1876 – 1878

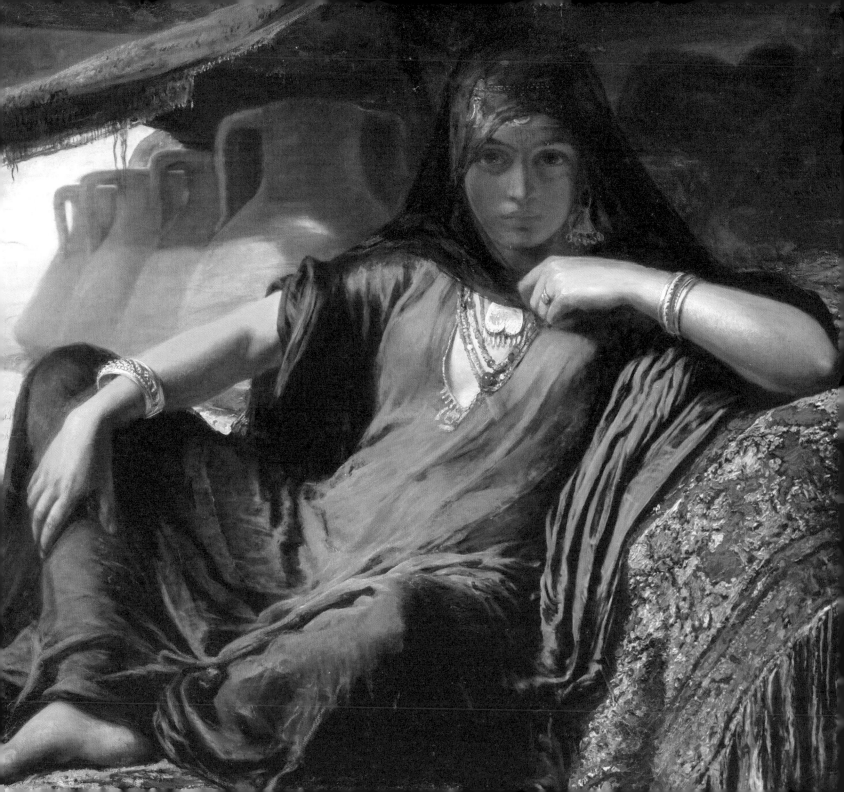

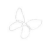

우리가 아는 아름다운 사람들은
패배를 알고, 고통을 겪으며, 투쟁하고, 상실을 경험하면서,
깊은 수렁에서 벗어나는 길을 찾아낸 사람들입니다.
이들은 연민과 온화함, 깊은 사랑과 관심으로 채워진
삶에 대한 감사와 섬세함, 이해력을 가지고 있습니다.
아름다운 사람은 저절로 만들어지는 것이 아닙니다.

엘리자베스 퀴블러 로스 Dr Elisabeth Kübler-Ross, 《죽음, 성장의 마지막 단계 Death: The Final Stage of Growth》
중에서, 1974

칼 빌헬름 홀소에 Carl Vilhelm Holsøe,
〈발코니에 서 있는 소녀 Girl Standing on a Balcony〉

언어의 발명, 단어의 형성, 사상의 분석이 아니라면
음악이야말로 영혼을 이어 주는 유일한 소통 방법이 아닐까.

마르셀 프루스트 Marcel Proust, 《갇힌 여인 The Captive》, 《탈주하는 여인 The Fugitive》 중에서, 1923 – 1925

프랭크 재비어 레이엔데커 Frank Xavier Leyendecker,
〈말괄량이 The Flapper〉, 1922

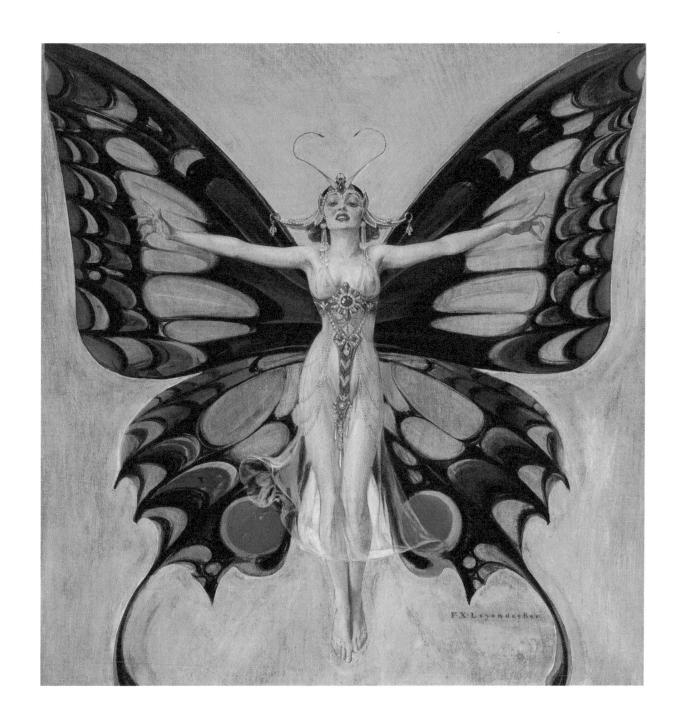

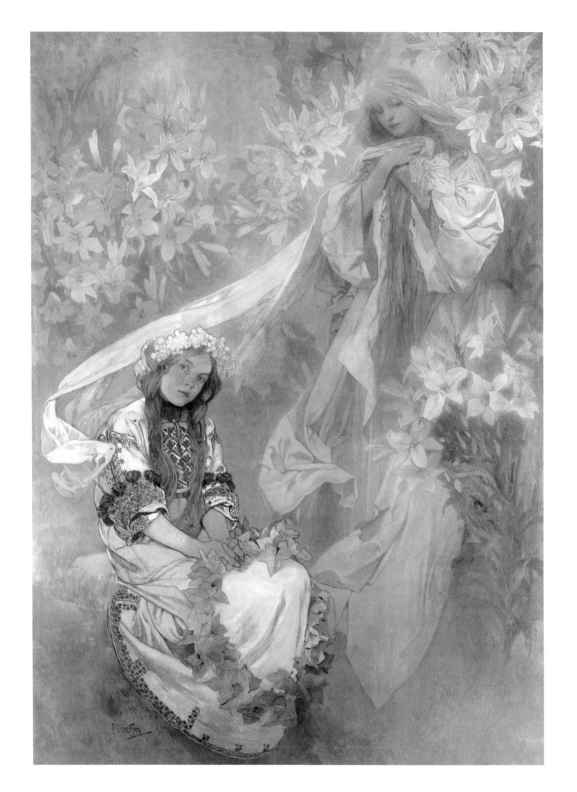

제대로 보면 온 세상이 정원이라는 것을 알 수 있다.

프랜시스 호지슨 버넷 Frances Hodgson Burnett, 《비밀의 화원 The Secret Garden》 중에서, 1911

알폰스 무하 Alphonse Mucha,
〈백합의 마돈나 Madonna of the Lilies〉, 1095

첫사랑 이야기를 듣는 순간,

그것이 얼마나 어리석은 일인지도 모른 채

당신을 찾기 시작했습니다

연인은 마침내 어딘가에서 만나게 되는 것이 아니라

항상 서로의 안에 있는 것인데…

무울라나 잘라루딘 루미 Rumi, 1207 – 1273

헨리 스콧 튜크 Henry Scott Tuke,
〈약속 The Promise〉, 1888

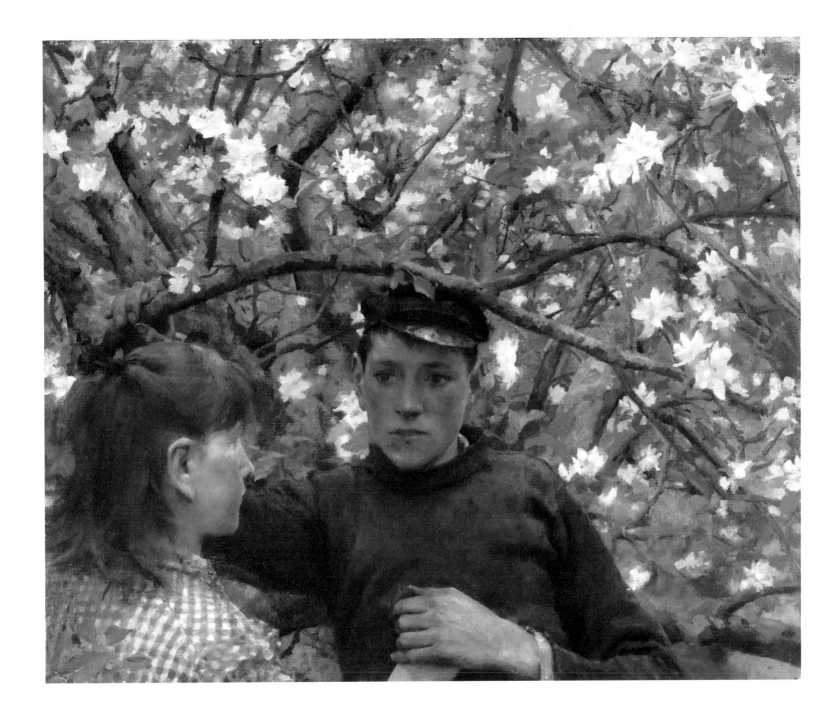

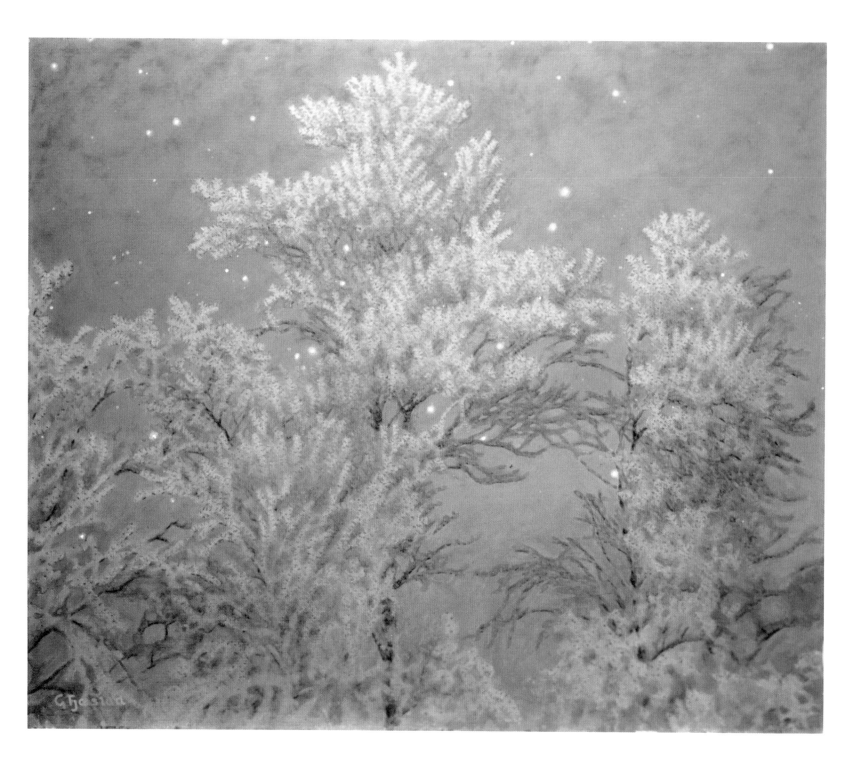

오늘 밤 나는 가장 슬픈 시구를 쓸 수 있다

이제 그녀가 없다는 생각으로, 그녀를 잃었다는 아픔에 잠겨

광막한 밤을 듣거니, 그녀 없어 더욱 광막하구나

시가 목초지에 내리는 이슬처럼 영혼에 떨어진다

파블로 네루다 Pablo Neruda, 〈오늘 밤 나는 쓸 수 있다 Tonight I Can Write〉 중에서, 1924

세상에 대한 절망이 내 안에서 자라고

나와 아이들의 삶이 어떻게 될까

걱정스러워 한밤중 아주 작은 소리에 잠이 깨면

야생오리들이 물 위에서 그 아름다움을 쉬고

큰 왜가리가 거니는 곳으로 가서 누워 본다.

그곳에서 앞날에 대한 근심으로

미리부터 삶을 힘들게 하지 않는 야생이 주는 평화에 젖어들고

고요한 물의 현존 속으로 빠져든다.

그렇게 낮에는 보이지 않던 별들이 내 위에서 빛을 담고 기다리고 있음을 느낀다.

그렇게 잠시 세상의 은총 속에서 쉬고 나면

나는 자유로워진다.

웬델 베리 Wendell Berry, 《야생 속에서의 평화 The Peace of Wild Things》, 2018

앙리 르바스크 Henri Lebasque,
〈해먹 Hammock〉, 1923

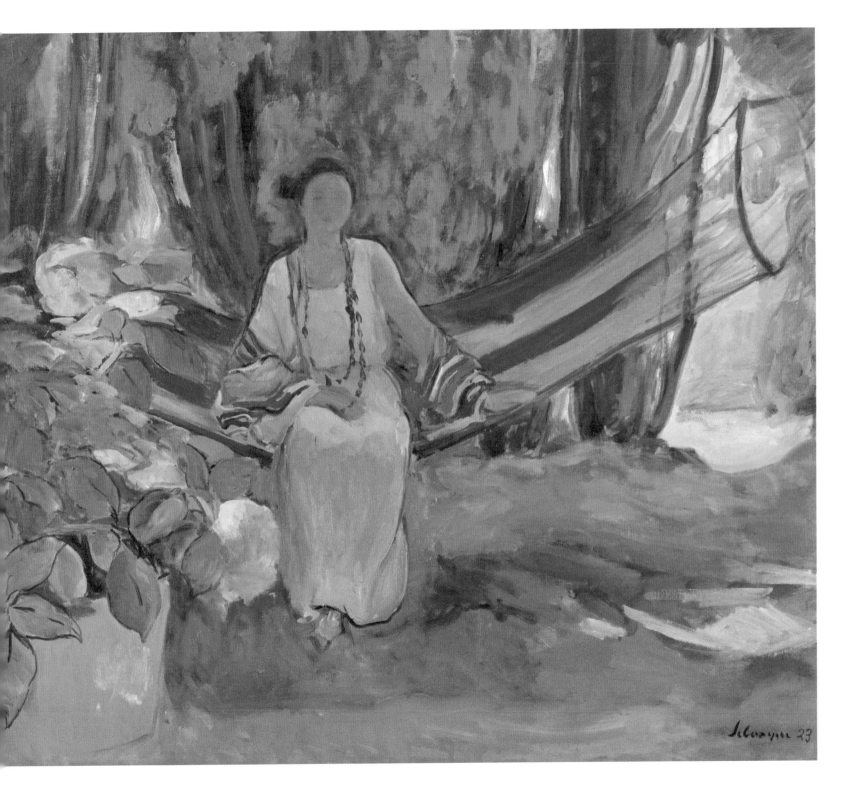

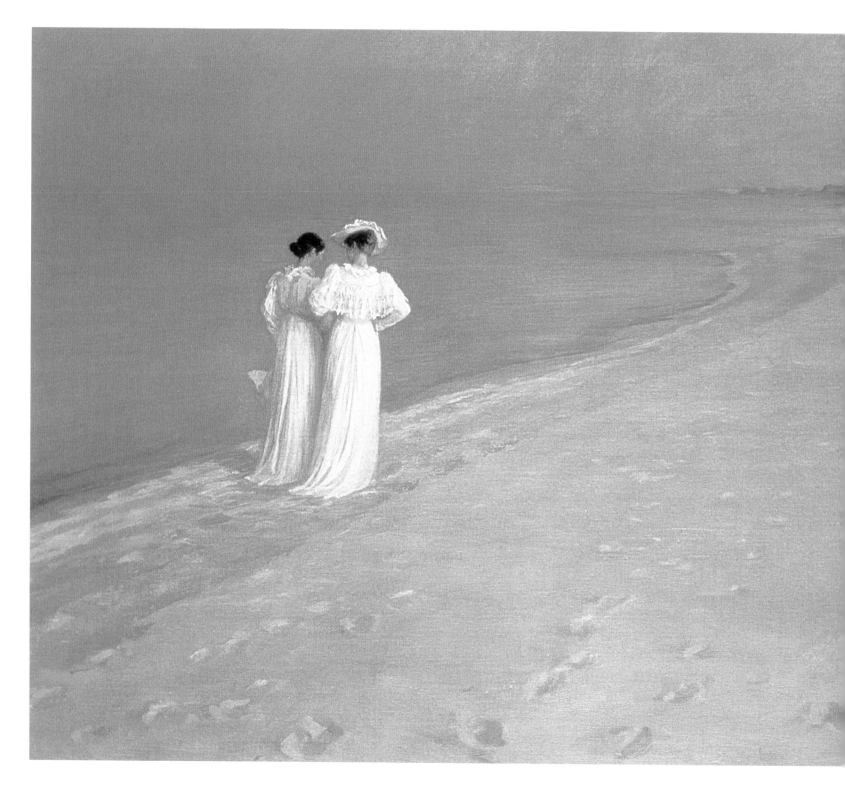

두 사람의 영혼이 평생을 함께하는 것보다 더 위대한 일이 있을까요
어려움을 통해 서로를 더 강하게 만들고,
슬픔 속에서 서로를 의지하며,
고통 속에서 서로를 돌보고,
마지막 이별의 순간에
추억 속에서 조용히 하나가 되는 것 말이에요.

조지 엘리엇 George Eliot, 《애덤 비드 Adam Bede》 중에서, 1859

페더 세버린 크뢰이어 Peder Severin Krøyer,
〈스카겐 남쪽 해변의 여름 저녁 Summer Evening on Skagen's Southern Beach〉, 1893

두려워하지 말라. 당신을 위해 특별한 것이 준비되어 있다.
이것은 시작에 불과하다.

오스카 와일드 Oscar Wilde, 《도리안 그레이의 초상 The Picture of Dorian Gray》 중에서, 1890

시몬 마리스 Simon Maris,
〈이사벨라 Isabella〉, 1906

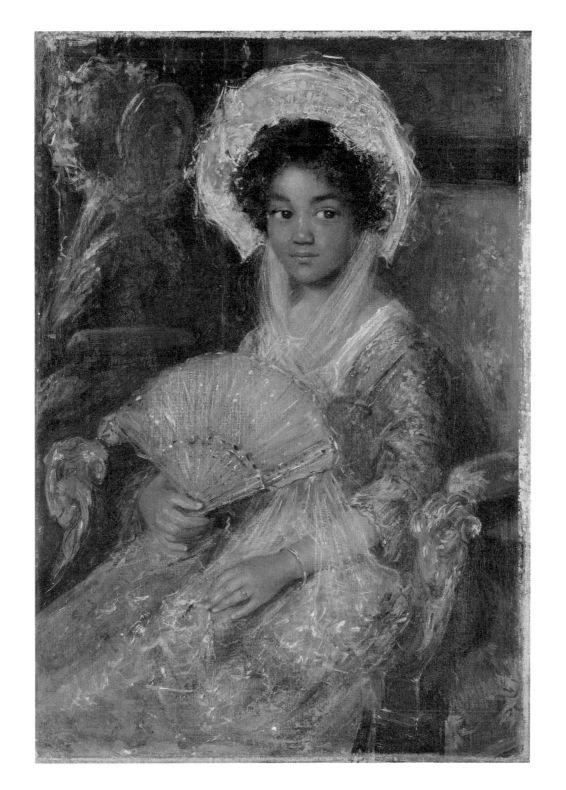

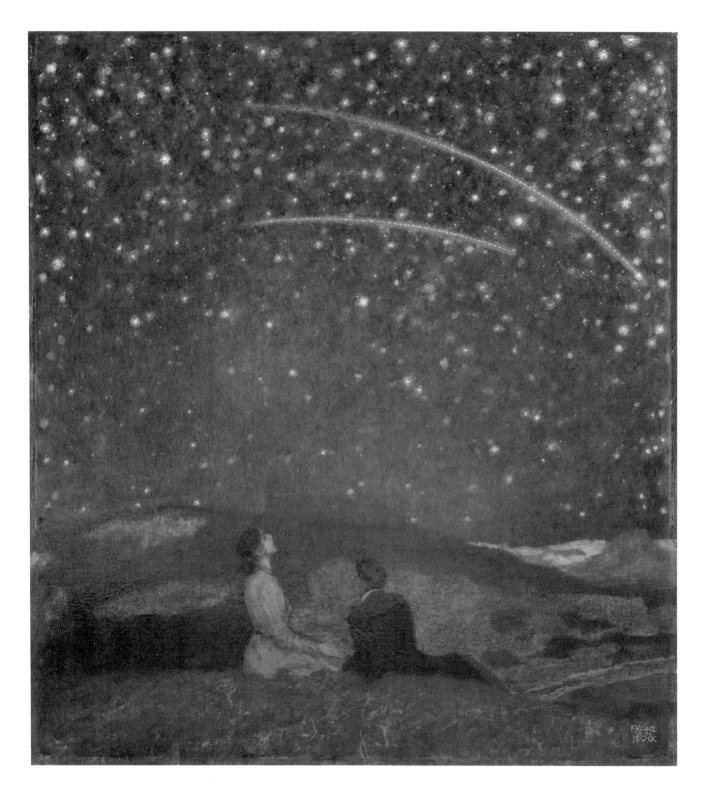

모든 위대한 꿈은 꿈꾸는 사람으로부터 시작됩니다.
여러분 안에는 세상을 바꿀 수 있는 힘과 인내심,
열정이 있다는 것을 항상 기억하세요.

해리엇 터브먼 Harriet Tubman, 1820 – 1913

프란츠 폰 스투크 Franz von Stuck,
〈쏟아지는 별들 Falling Stars〉, 1912

한 생명체의 공감을 얻기 위해서는

모든 사람과 평화를 이루어야 한다는 걸 알고 있습니다.

내 안에는 당신이 상상도 할 수 없는 사랑과

믿을 수 없는 분노가 있습니다.

한쪽을 만족시키지 못한다면 다른 쪽을 탐닉하게 될 것입니다.

메리 셸리 Mary Shelley, 《프랑켄슈타인 Frankenstein》 중에서, 1818

토마스 쿠퍼 고치 Thomas Cooper Gotch,
〈망명 The Exile〉, 1930

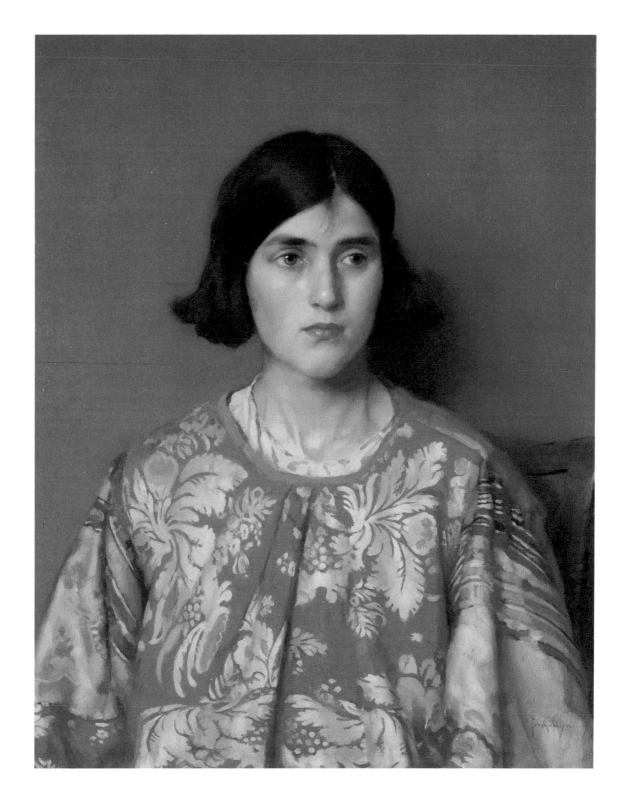

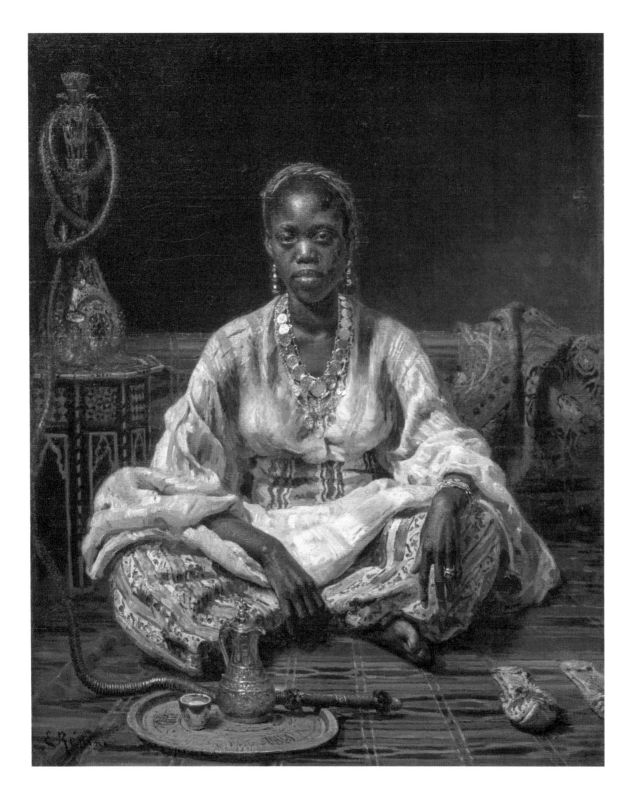

나는 혼자 있는 것을 좋아한다. 고독만큼 좋은 동반자는 없다.

헨리 데이비드 소로우 Henry David Thoreau, 《월든 Walden》 중에서, 1854

일리야 레핀 Ilya Yefimovich Repin,
〈흑인 여인 Black Woman〉, 1876

여러분의 자녀는 여러분의 것이 아닙니다.

그들은 위대한 생명이 사랑하는 아들딸입니다.

그들은 비록 여러분을 통해서 왔지만 여러분으로부터 온 것은 아닙니다.

그들은 비록 여러분과 함께 있지만 여러분의 소유물이 아닙니다.

그들에게 사랑을 줄 수는 있지만 여러분의 생각을 강요할 수는 없습니다.

그들에게는 그들만의 생각이 있기 때문입니다.

그들의 육체를 위해 집을 줄 수는 있지만 그들의 영혼을 위해 그렇게 할 수는 없습니다.

그들의 영혼은 여러분이 꿈길에서도 가 볼 수 없는 내일의 집에 머무르기 때문입니다.

그들처럼 되려고 노력할 수는 있지만, 그들을 여러분처럼 되게 하려고 애쓰지는 마십시오.

삶은 거꾸로 가거나 지난 날에 머물 수 없기 때문입니다.

칼릴 지브란 Kahlil Gibran, 《예언자 The Prophet》 중에서, 1923

비르지니 드몽 브르통 Virginie Demont-Breton,
〈물 속으로 Into the water〉, 1898

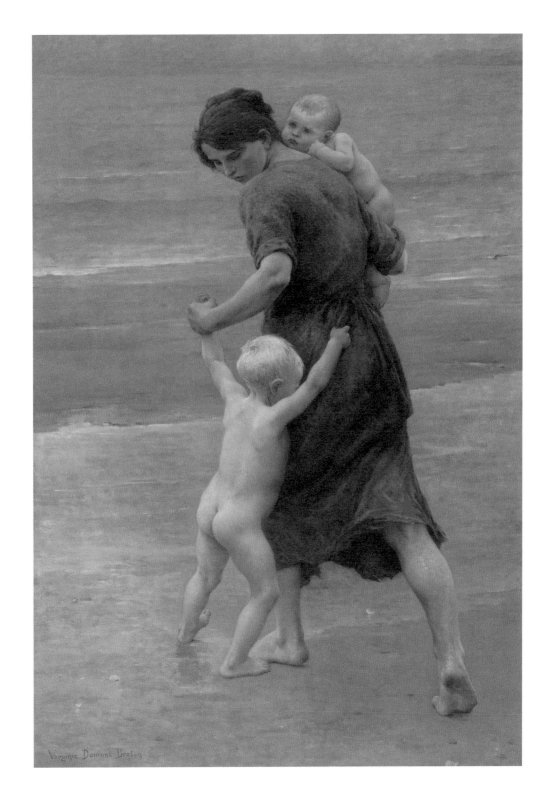

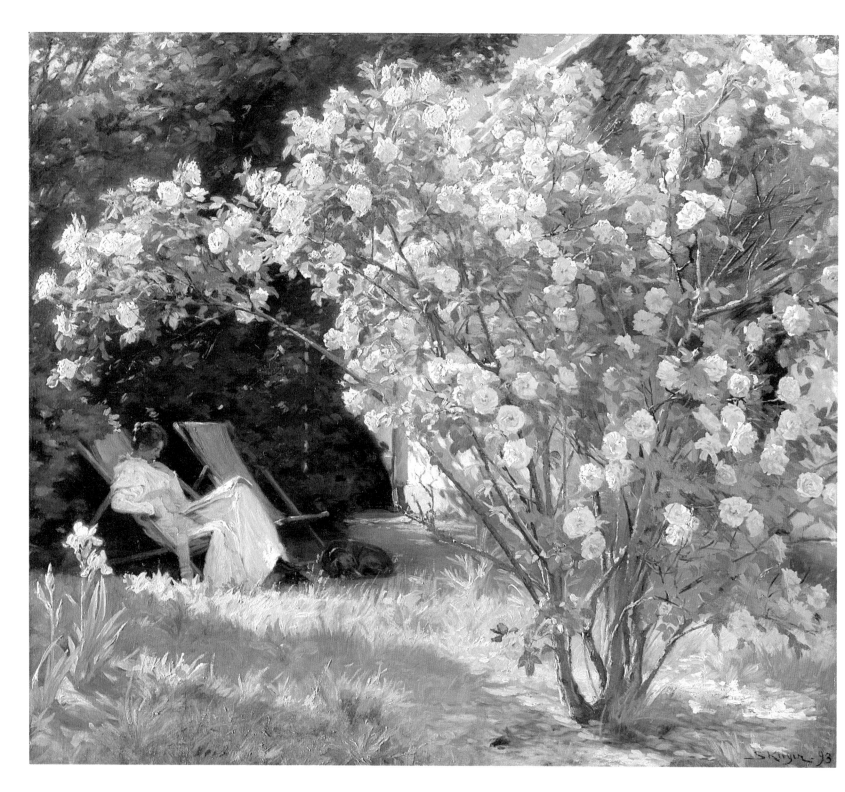

세상에서 가장 위대한 일은
자기 자신에게 속하는 법을 아는 것이다.

미셸 드 몽테뉴 Michel de Montaigne, 《에세 The Complete Essays》, 1572 – 1592

페더 세버린 크로이어 Peder Severin Krøyer,
〈장미들 Roses, or The Artist's Wife in the Garden at Skagen〉, 1883

당신도 강에서 그 비밀을 배웠나요?

시간 같은 것은 없다는 것을요?

수원지로부터 흘러나온 강은 하구, 폭포, 나룻배, 해류, 바다, 산

모든 곳에 동시에 존재하지요.

마찬가지로 현재는 과거의 그림자도 미래의 그림자도 아닌

오직 지금을 위해서만 존재합니다.

헤르만 헤세 Hermann Hesse, 《싯다르타 Siddhartha》 중에서, 1922

프리츠 타우로프 Frits Thaulow,
〈봄날의 시냇물 A Stream in Spring〉, 1901

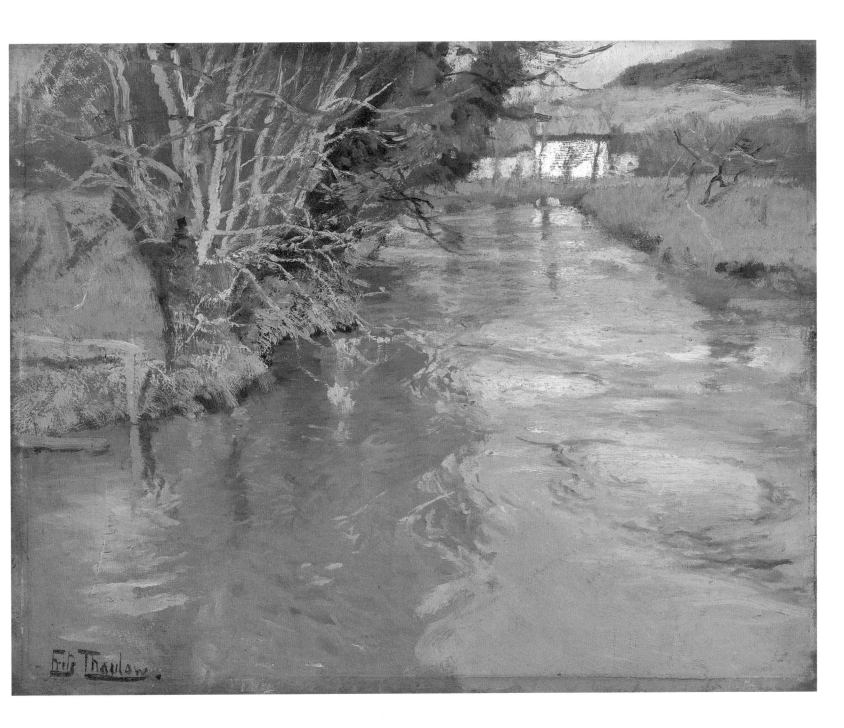

Frits Thaulow

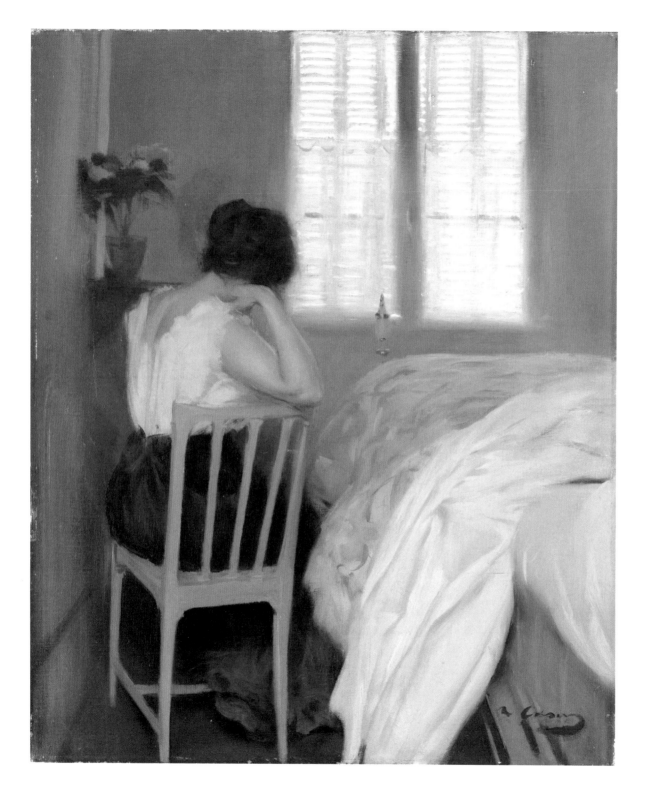

당신 마음 속에서 해결되지 않는 모든 문제들을 인내심을 갖고 대하십시오.

마치 굳게 잠긴 방이나 낯선 언어로 쓰인 책처럼

그 문제 자체를 사랑으로 대하려고 노력하라 간청하고 싶습니다.

당신이 얻지 못한 답을 찾으려 애쓰지 마십시오.

왜냐하면 당신은 살아 본 적이 없기 때문입니다.

중요한 것은 그 모든 것을 살아 보는 것입니다.

지금은 주어진 질문의 답저럼 살아 보세요.

그러다 보면 언젠가 자신도 모르는 새

해답 안에서 살고 있는 자신을 발견하게 될 것입니다.

라이너 마리아 릴케 Rainer Maria Rilke, 《젊은 시인에게 보내는 편지 Letters to a Young Poet》 중에서, 1929

그녀는 언제나 저에게 깊은 영향을 주었습니다.

그녀의 예술은 화려했지만 하얀 장미 꽃잎처럼

섬세하고 창백하며 빛이 났어요.

그녀가 춤을 출 때는 모든 동작에 무게중심이 있었죠.

그녀가 등장하는 순간이 아무리 흥겹거나 매력적이어도

나는 눈물이 났어요.

오래된 영화의 속도는

그녀 춤의 서정성을 담아내지 못했고,

그 때문에 그녀의 위대한 예술이 세상에서 사라진 것은

비극 그 자체였습니다.

찰리 채플린 Charlie Chaplin, 《나의 자서전 My Autobiography》 중에서, 1964

에블린 드 모건 Evelyn De Morgan,
〈밤과 잠 Night and Sleep〉, 1878

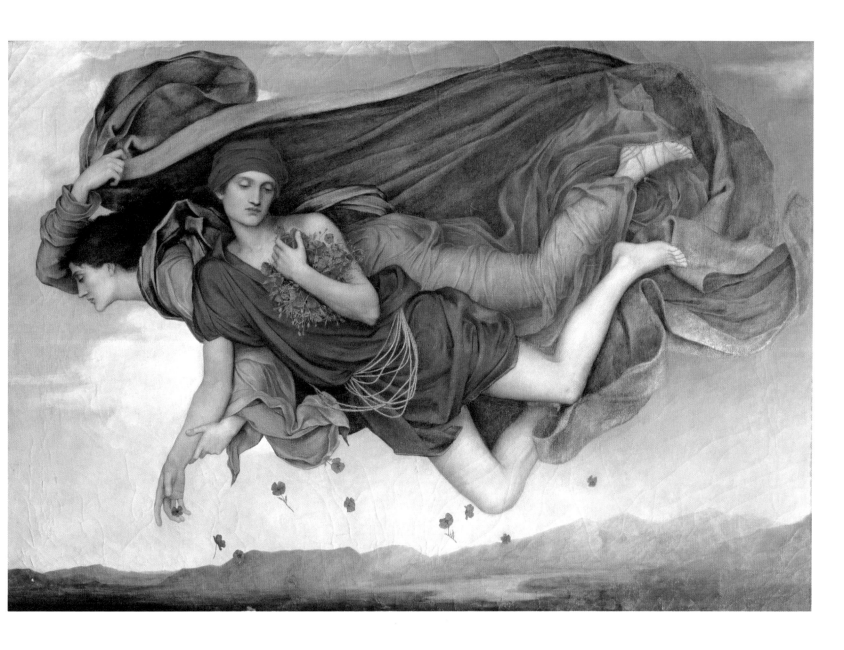

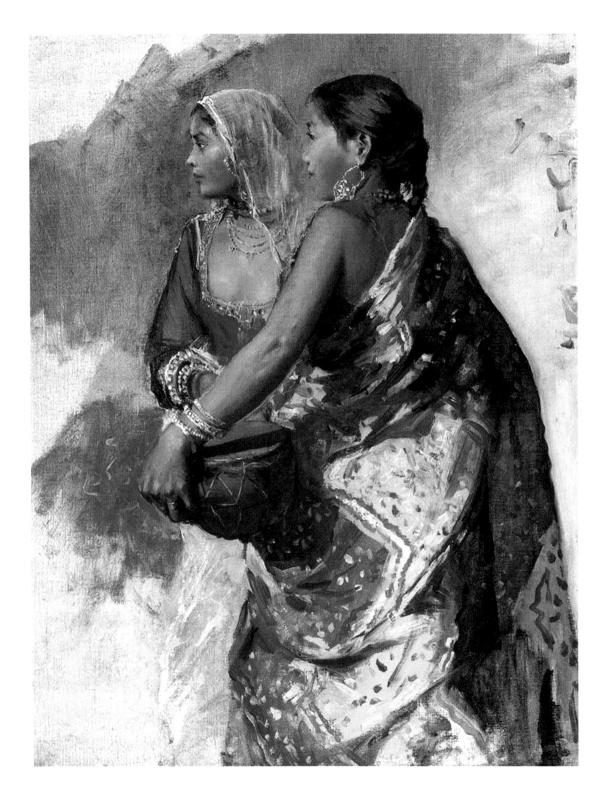

사랑하기. 사랑받기. 자신의 보잘것없는 일들이라도 잊지 않기.

말도 안 되는 폭력과 주변에 존재하는 일상적이고 천박한 다툼에 익숙해지지 않기.

가장 슬픈 곳에서도 기쁨 찾기. 누추한 곳에서도 아름다움 찾기.

복잡한 것을 단순화하거나 단순한 것을 복잡하게 만들지 않기.

강인함을 존중하되 결코 권력을 추구하지 않기.

무엇보다 가만히 지켜보기. 이해하려고 노력하기. 결코 외면하지 않기.

그리고 절대, 절대로 잊지 않기.

아룬다티 로이 Arundhati Roy, 《생존의 비용 The Cost of Living》 중에서, 1999

에드윈 로드 윅스 Edwin Lord Weeks,
〈두 명의 무희 Two Nautch Girls〉, 1880년경

제 이야기가 사실인지 물으셨나요?

아니오, 상상 속 이야기입니다.

하지만 현실의 삶도

수많은 종류의 삶 중 하나일 뿐입니다.

그러니 상상 속의 삶 또한 존재하는 것이지요.

엘윈 브룩스 화이트 E.B. White, 1899 – 1985

로라 나이트 Dame Laura Knight,
〈여름날의 콘월 Summertime Cornwall〉

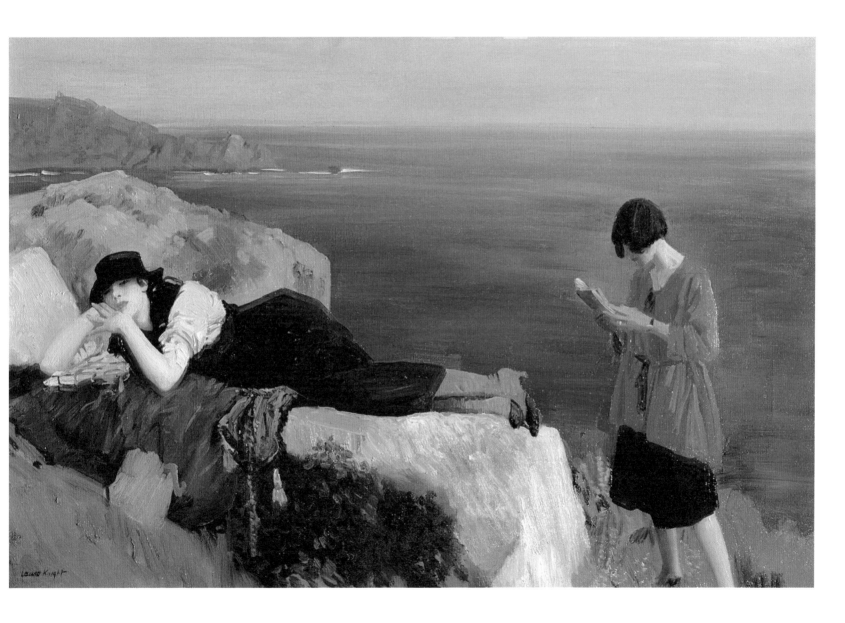

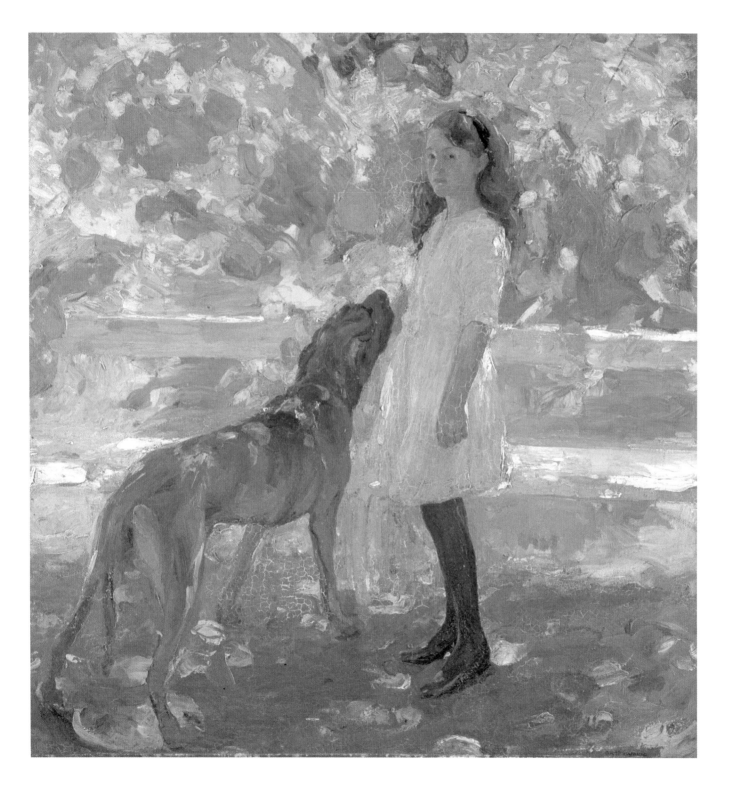

개는 당신이 생각했던 것보다 더 많은 것을 가르쳐 줄 것입니다.

개들의 무한한 열정, 꼬리 흔들기와 놀이를 통해

당신은 그들의 언어를 배울 수 있습니다.

그들의 언어는 매우 단순한 사랑의 언어입니다.

리사 아자르미 Lisa Azarmi, 〈개들에 관한 생각 Thoughts on a Dog〉 중에서, 2022

에이미 케서린 브라우닝 Amy Katherine Browning,
〈라임 나무 그늘 Lime Tree Shade〉, 1913

당신도 한때 자유분방한 사람이었습니다.
그들이 당신을 길들이게 두지 마세요.

이사도라 던컨 Isadora Duncan, 1877 – 1927

존 싱어 사전트 John Singer Sargent,
〈엘 할레오 El Jaleo〉, 1882

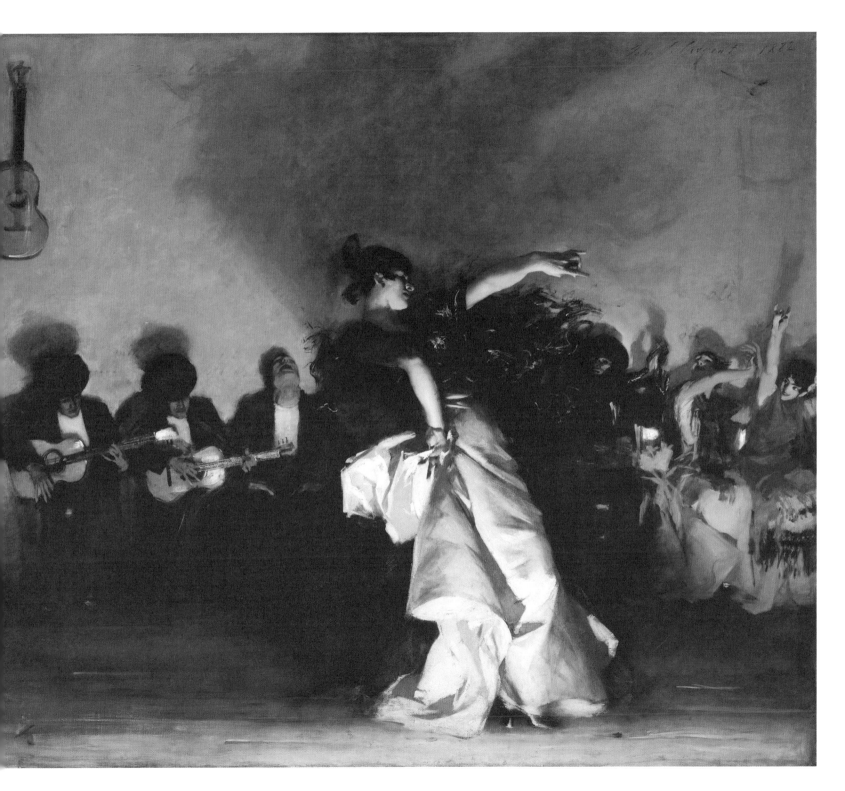

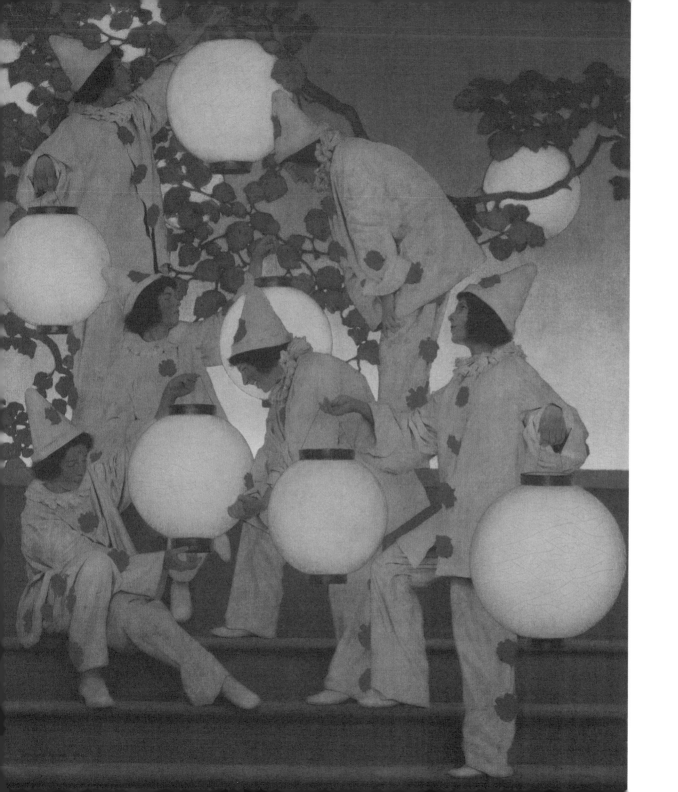

상상은 창조의 시작이다.

당신은 원하는 것을 상상하고, 상상한 대로 행하며,

마침내 원하는 것을 창조하게 될 것이다.

조지 버나드 쇼 George Bernard Shaw, 1856 – 1950

맥스필드 패리시 Maxfield Parrish,
〈등불을 나르는 사람들 The Lantern Bearers〉, 1908

우주로 들어가는 가장 확실한 길은 숲의 황야를 통과하는 것이다.

존 뮤어 John Muir, 〈산 속의 존: 존 뮤어의 미출간 일기 John of the Mountains: The Unpublished Journals of John Muir〉
중에서, 1938

제임스 토마스 왓츠 James Thomas Watts,
〈러셋과 그레이: 웨일스 너도밤나무 Russet and Gray: A Welsh Beechwood〉, 1905

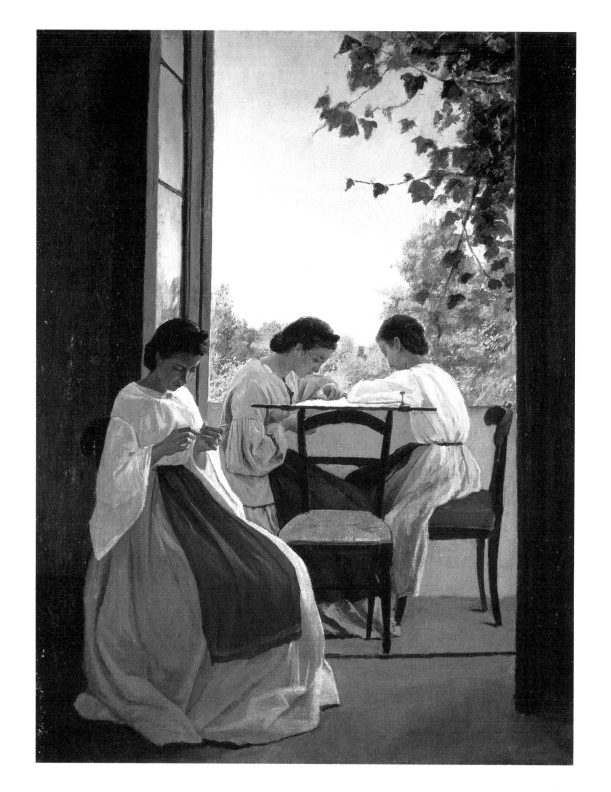

우정은 기쁨을 두 배로 늘리고
슬픔은 반으로 나누며
행복은 키워 주고
불행은 줄여 준다

마르쿠스 툴리우스 키케로 Marcus Tullius Cicero,
기원전 106 – 43

저 멀리 햇살 아래 나의 가장 높은 열망이 있다
그들에게 닿을 수는 없지만
그들의 아름다움을 바라보고, 그들을 믿고
그들이 이끄는 길을 따라가려 노력할 수는 있다

루이자 메이 올콧 Louisa May Alcott, 1832 – 1888

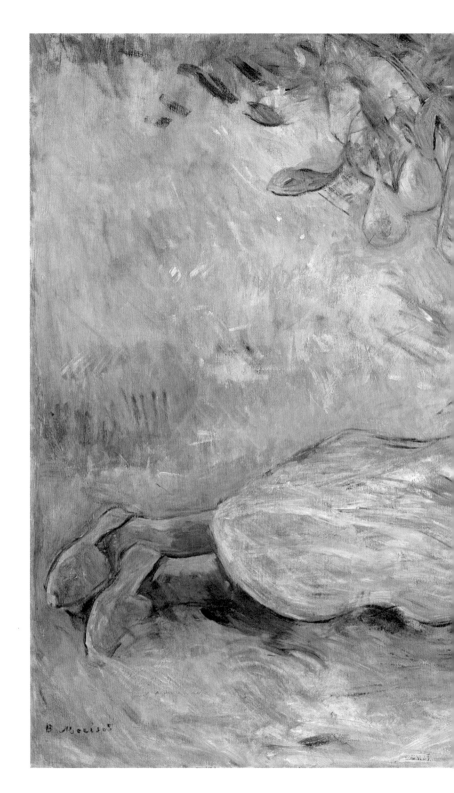

베르트 모리조 Berthe Morisot,
〈휴식 중인 양치기 소녀 Shepherdess Resting〉, 1891

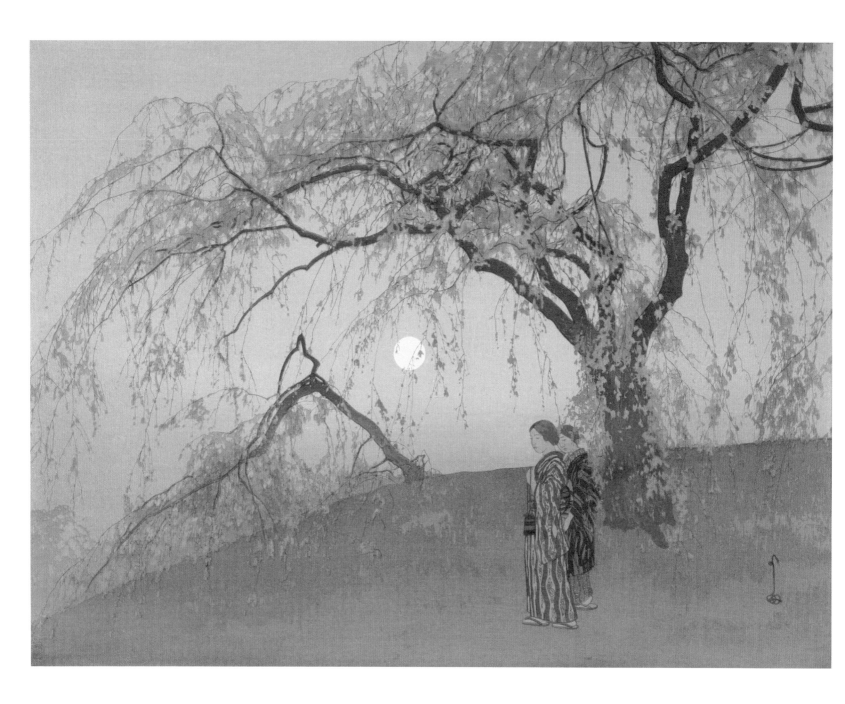

여자는 태어나는 것이 아니라 만들어지는 것이다.

시몬 드 보부아르 Simone de Beauvoir, 《제2의 성 The Second Sex》 중에서, 1949

요시다 히로시 Hiroshi Yoshida,
〈쿠모이 벚나무 Kumoi Cherry Trees〉, 1920

눈은 나무와 들판을 사랑해서 그렇게 부드럽게 키스하는 걸까?

하얀 이불을 포근하게 덮어 주며

"얘들아, 다시 여름이 올 때까지 잘 자렴."

하고 말하는 건 아닐까?

루이스 캐럴 Lewis Carroll, 《이상한 나라의 앨리스 Alice's Adventures in Wonderland & Through the Looking-Glass》
중에서, 1871

악셀리 갈렌 칼렐라 Akseli Valdemar Gallen-Kallela,
〈겨울 풍경 A Winter Landscape〉, 1917

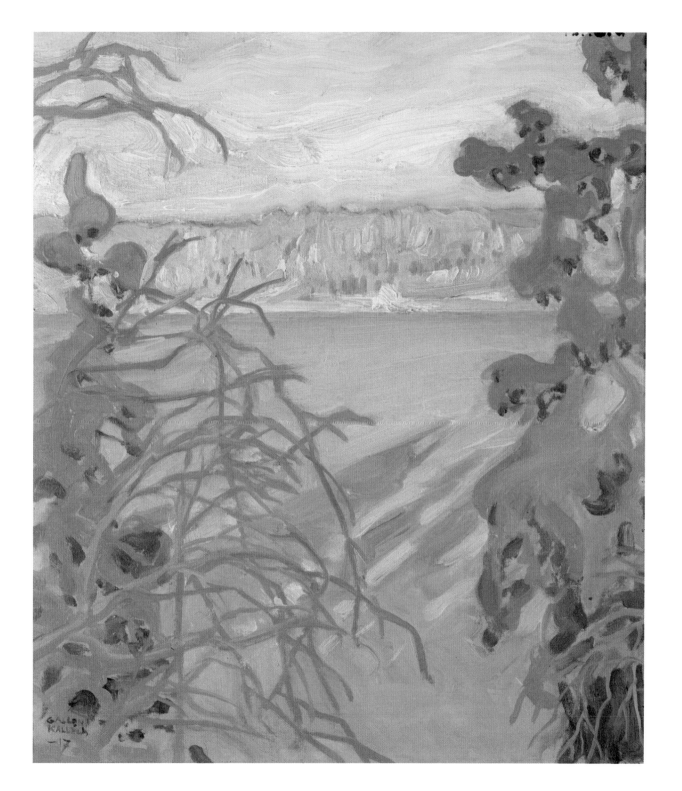

오래 살수록 삶은 더욱 아름다워집니다.
어리석게도 아름다움을 무시하면
곧 아름다움과는 거리가 먼 자신을 발견하게 되고,
당신의 삶은 빈곤해질 것입니다.
그러나 아름다움에 투자한다면,
그것은 평생 당신과 함께할 것입니다.

프랭크 로이드 라이트 Frank Lloyd Wright, 1867 – 1959

조지 헨리 보튼 George Henry Boughton,
〈봄의 목가 A Spring Idyll〉, 1901

달콤한 우정 속에서 웃음과 즐거움을 나누게 하소서
작은 이슬 속에서 마음은 아침을 찾고 상쾌해지나니

칼릴 지브란 Kahlil Gibran, 《예언자 The Prophet》 중에서, 1923

존 래버리 John Lavery,
〈서튼 코트니 Sutton Courtenay〉, 1917

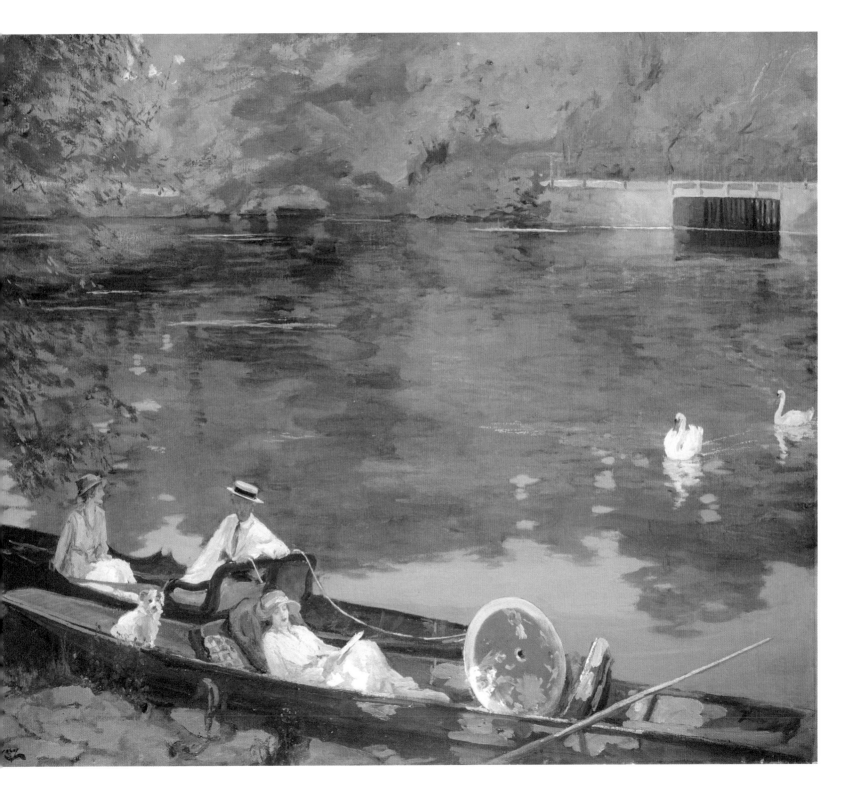

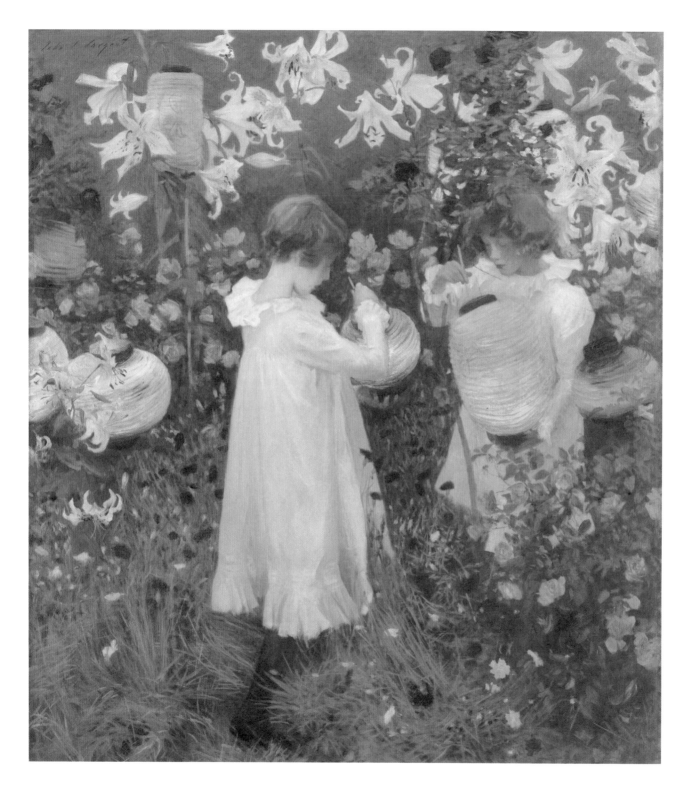

우리를 행복하게 해 주는 사람들에게 감사하자

그들은 우리의 영혼을 꽃피우는 매력적인 정원사들이다

마르셀 프루스트 Marcel Proust, 1871 – 1922

존 싱어 사전트 John Singer Sargent,
〈카네이션, 백합, 백합, 장미 Carnation, Lily, Lily, Rose〉, 1885 – 1886

단어 하나가 인생의 모든 무게와 고통에서 우리를 해방시켜 준다;
그 단어는 사랑이다.

소포클레스 Sophocles, 기원전 496 – 406년경

엘린 다니엘손 감보기 Elin Danielson-Gambogi,
〈침대로 To Bed〉, 1897

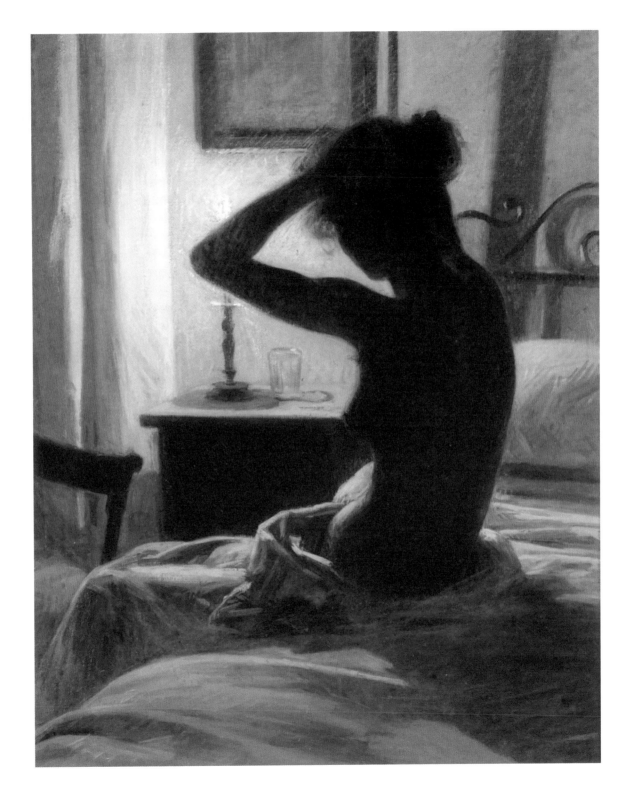

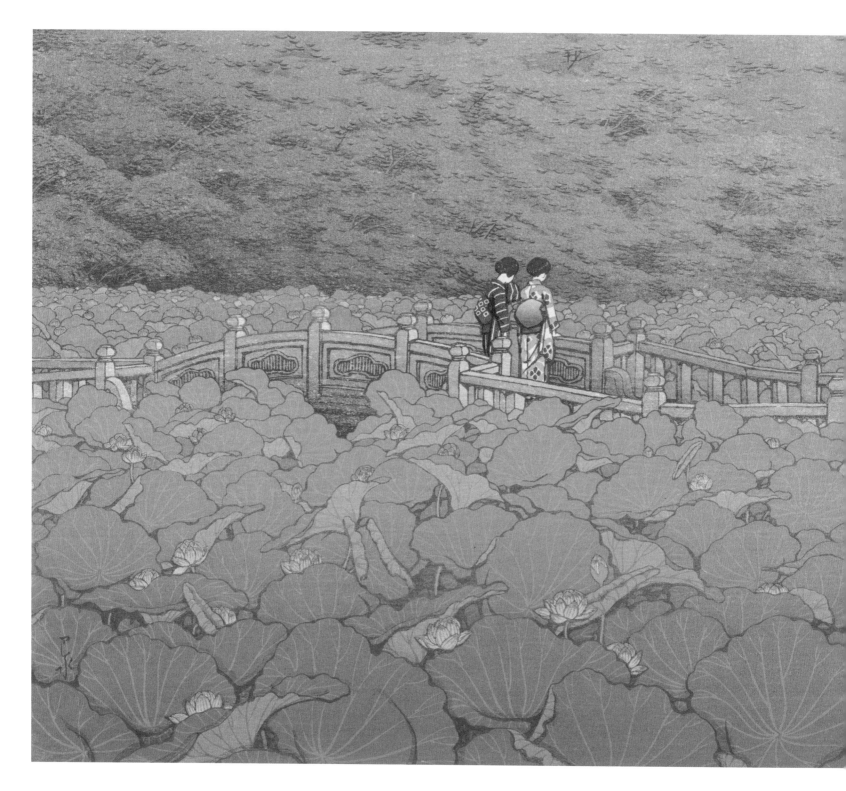

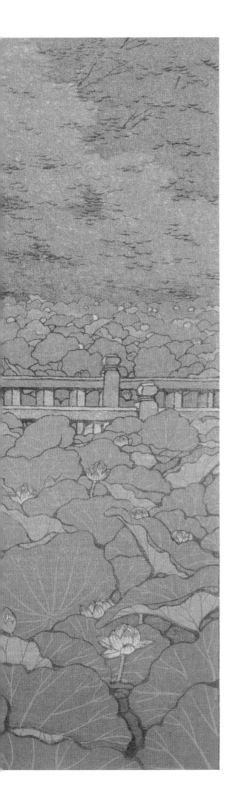

길을 잃고, 실망감이 들고, 망설여지고,

스스로가 나약하다고 느껴진다면

지금 여기, 나 자신으로 돌아가세요.

진흙탕 연못 속에서도

아름답고 강인하게 만개한 연꽃 같은

자신을 발견할 수 있을 것입니다.

에모토 마사루 Masaru Emoto, 《물은 답을 알고 있다 The Secret Life of Water》 중에서, 2003

가와세 하스이 Hasui Kawase,
〈시바 벤텐 신사의 연못 The Pond at Benten Shrine in Shiba〉, 1929

친절을 기대하지 않는 사람들에게
친절을 베풀 수 있는 조용하고 한적한 시골살이,
조금이라도 의미 있는 소일거리,
휴식, 자연, 책과 음악, 그리고 이웃에 대한 사랑.
이것이 내가 생각하는 행복이다.

레오 톨스토이 Leo Tolstoy, 《가족의 행복 Family Happiness》 중에서, 1859

찰스 실렘 리더데일 Charles Sillem Lidderdale,
〈고사리 채집가 The Fern Gatherer〉, 1877

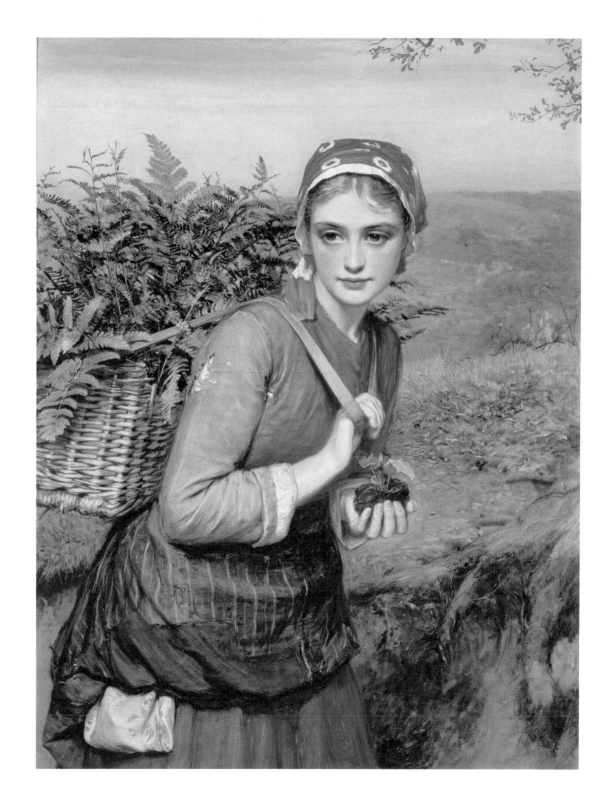

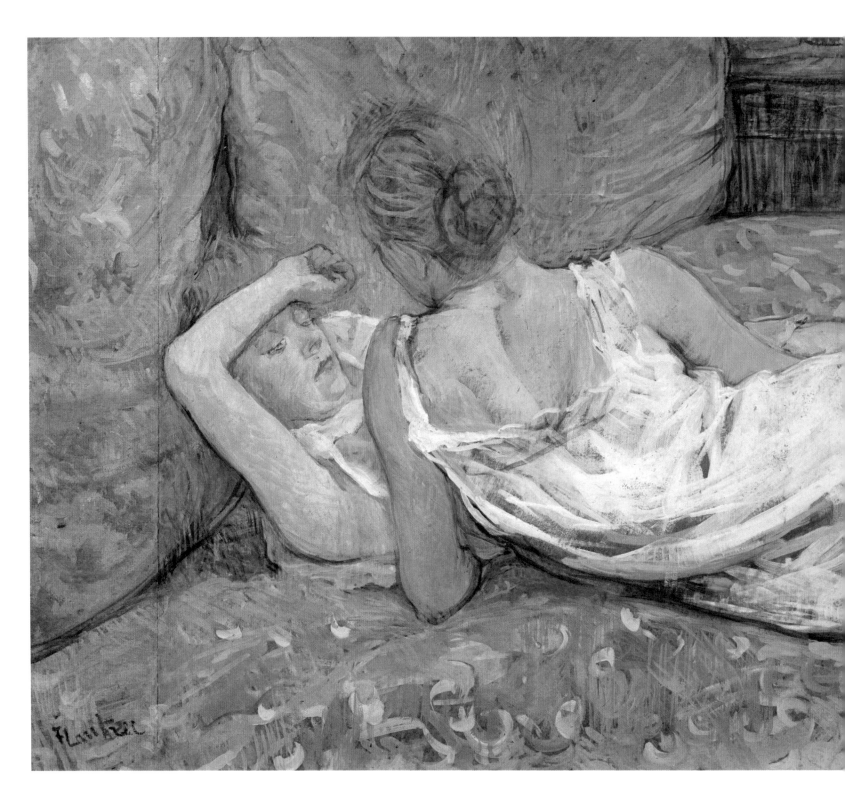

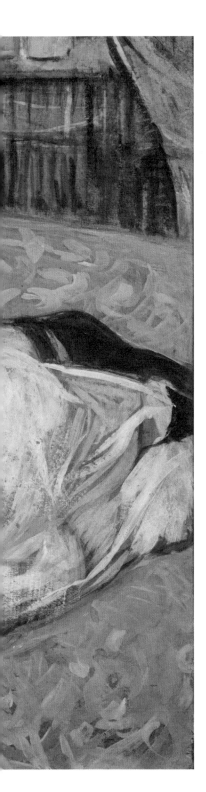

두 인격의 만남은 두 화학 물질의 접촉과 같아서
어떤 반응이 일어나면 둘 다 변형된다.

칼 구스타브 융 Carl Jung, 《영혼을 찾는 현대인 Modern Man in Search of a Soul》 중에서, 1933

앙리 드 툴루즈 로트렉 Henri de Toulouse-Lautrec,
〈포기(두 친구) Abandonment (The Two Friends)〉, 1895

인간의 마음 속에는 침묵 속에 봉인되어

비밀로 간직하고 있는 보물이 숨겨져 있다.

생각, 희망, 꿈, 즐거움. 드러나면 그 매력이 깨질 것들.

브론테 자매(샬럿, 에밀리, 앤) Charlotte, Emily, and Anne Brontë,
《커러, 엘리스, 액턴 벨의 시집 Poems by Currer, Ellis, and Acton Bell》 중에서, 1846

프레더릭 레이턴 Frederic Leighton,
〈불타는 6월 Flaming June〉, 1895

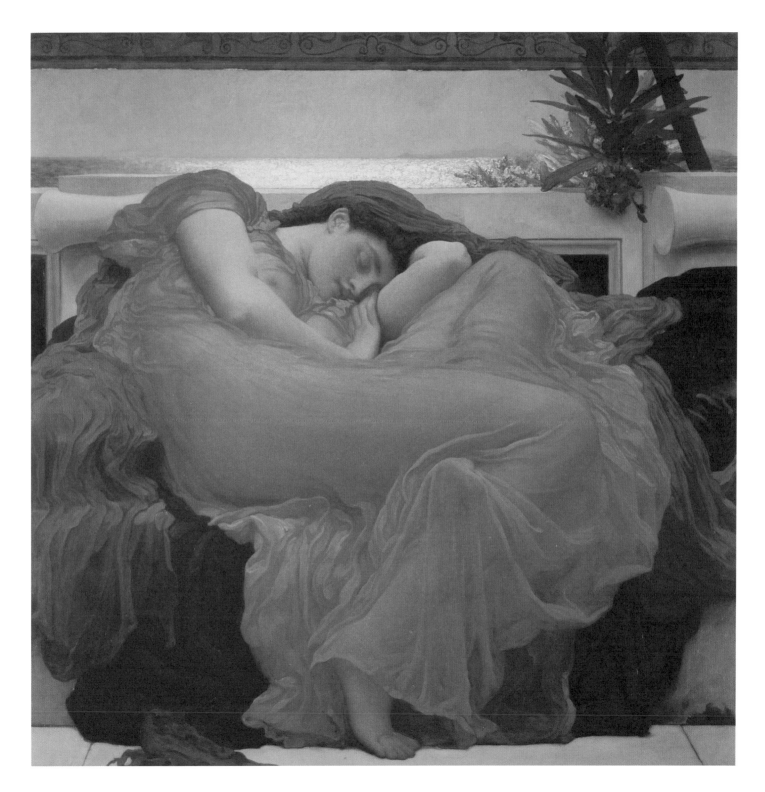

어두울 때면 당신은 항상 나를 위해 태양을 손에 들고 다녔지요.

손 오케이시 Seán O'Casey, 《나를 위한 빨간 장미 Red Roses For Me》 중에서, 1943

게오르그 빌헬름 파울리 Georg Vilhelm Pauli,
〈파브리그간(애쉬 가 자매들) Pabryggan (The Asch Sisters)〉, 1891 – 1892

매일이 올해 최고의 날이라는 것을 마음에 새기세요

오늘 하루를 소유한 사람은 부자입니다

하지만 초조와 불안으로 하루를 침범당한 사람은 그날을 소유하지 못합니다

하루를 잘 마무리하고 끝내세요

당신은 할 수 있는 일을 다 했습니다

실수와 부조리한 일들도 있었을 것입니다

가능한 한 빨리 잊어버리세요

내일은 새로운 날입니다

평온하게 하루를 시작하세요

과거의 어리석음에 얽매이지 않는 굳센 마음으로

지난날로 인해 시간을 낭비하기에는

희망과 초대로 가득한 새로운 날이 너무도 소중합니다

랄프 왈도 에머슨 Ralph Waldo Emerson, 《랄프 왈도 에머슨 시선집 Poems of Ralph Waldo Emerson》 중에서

록웰 켄트 Rockwell Kent,
〈달빛, 겨울 Moonlight, Winter〉, 1940년경

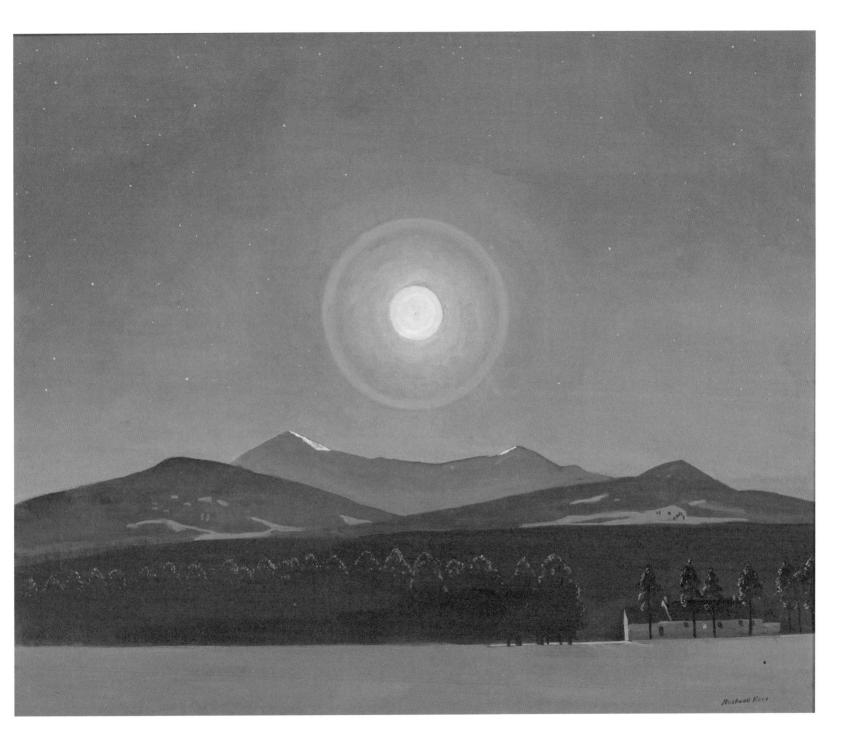

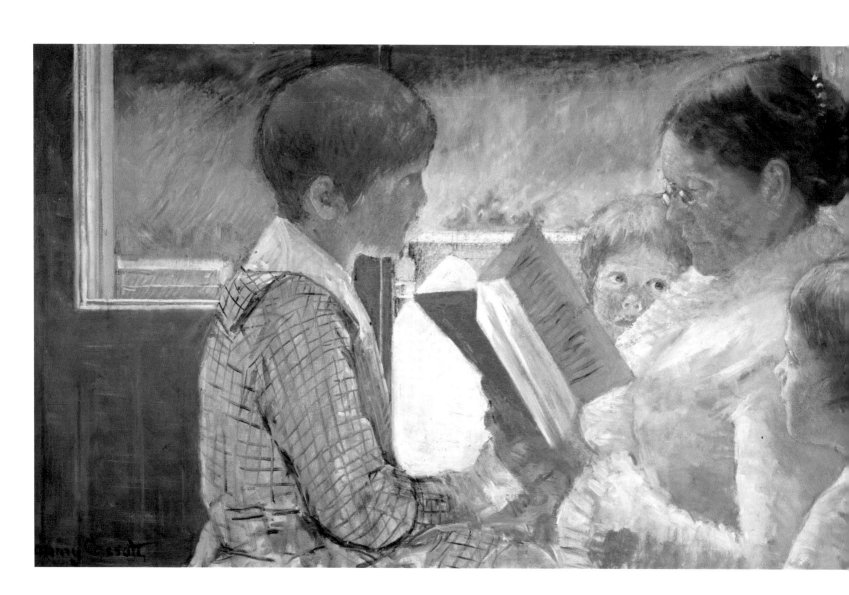

어머니의 행복은 등대와 같아서
미래를 비추기도 하지만
추억의 모습으로 과거를 비추기도 한다.

오노레 드 발자크 Honoré de Balzac, 1799 – 1850

메리 스티븐슨 카사트 Mary Stevenson Cassatt,
〈손주들에게 책을 읽어 주는 카사트 부인 Mrs Cassatt Reading to her Grandchildren〉, 1888

깨어나라, 내 사랑

잠자는 네 마음에게 친절하게 대하라

광활한 빛의 들판으로 꺼내어 숨쉬게 하라

하피즈 Hafiz, 〈깨어나라, 내 사랑 Awake, My Dear〉, 1325 – 1390년경

앙리 마르탱 Henri Martin,
〈정원의 님프들 The Nymphs in the Garden〉

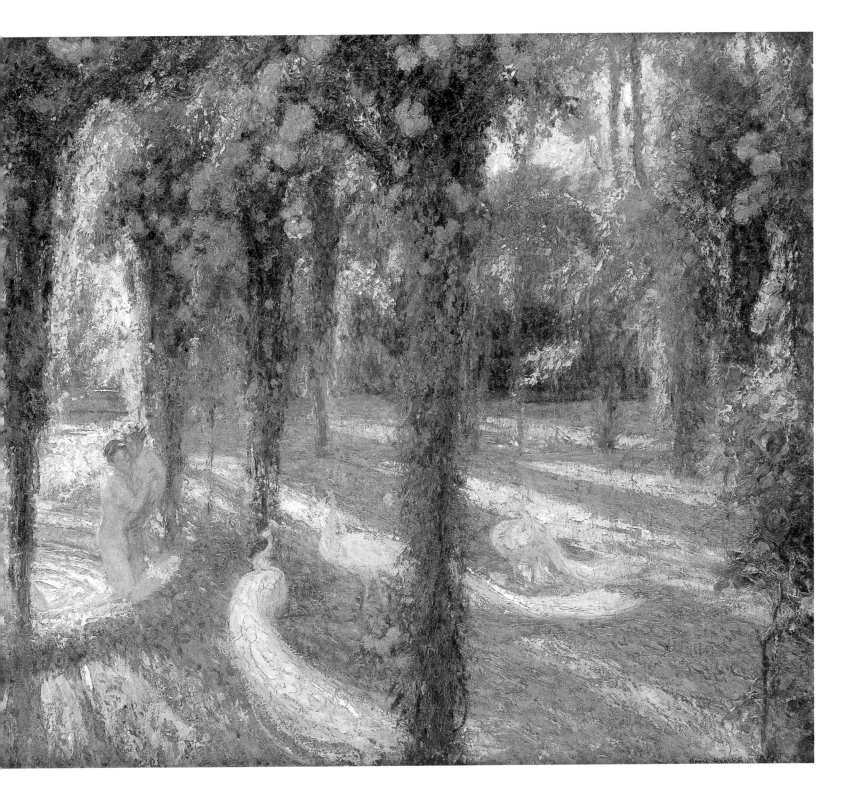

가정 생활에서 사랑은 마찰을 완화하는 기름이고,

서로를 더 가깝게 묶어 주는 시멘트이며,

조화를 가져다주는 음악이다.

프리드리히 니체 Friedrich Nietzsche, 1844 – 1900

콩스탕스 마이어 Constance Mayer,
〈행복의 꿈 The Dream of Happiness〉, 1819

당신은 숭고합니다.

자신을 받아들이고 내면과 외면의 아름다움에 기뻐하세요.

내일을 기다리지 말고 지금의 자신에게 힘을 실어 주세요.

지금 이 순간보다 더 아름다울 수는 없습니다.

몸은 당신을 위한 소박한 집이자 쾌락의 돔입니다.

그 안에 온전히 살면서 자신만의 영광을 누리세요!

리사 아자르미 Lisa Azarmi, 〈수용에 관한 생각들 Thoughts on Acceptance〉
중에서, 2022

존 윌리엄 워터하우스 John William Waterhouse,
〈힐라스와 님프들 Hylas and the Nymphs〉, 1896

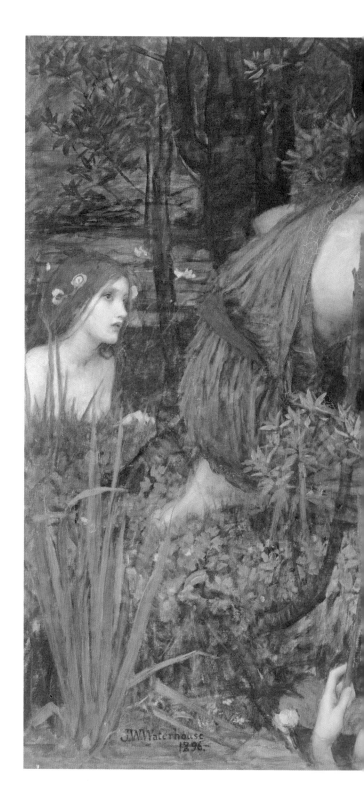

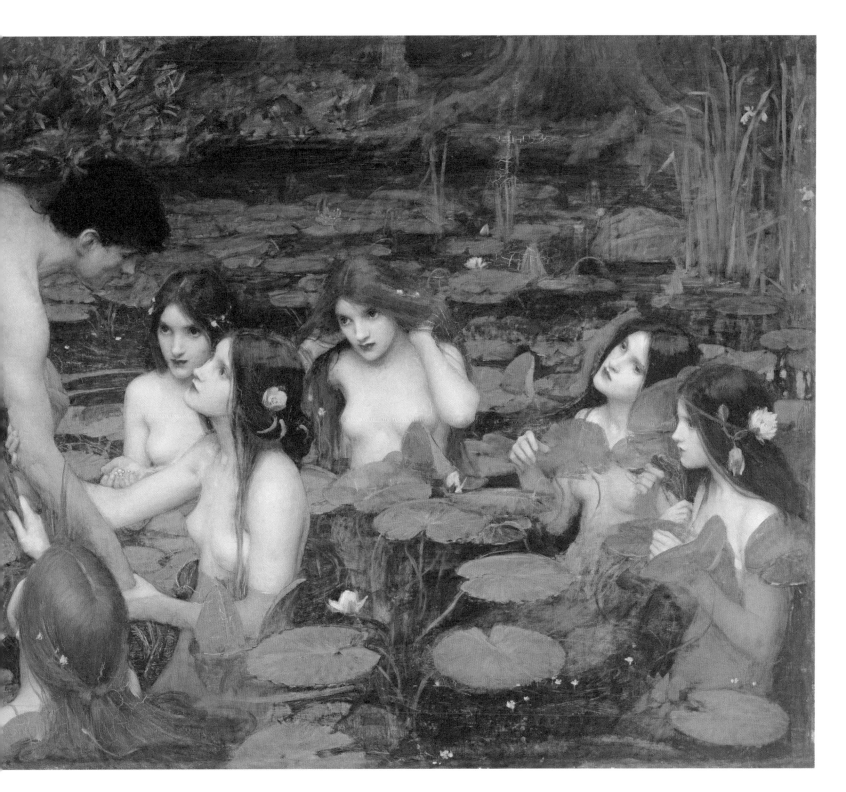

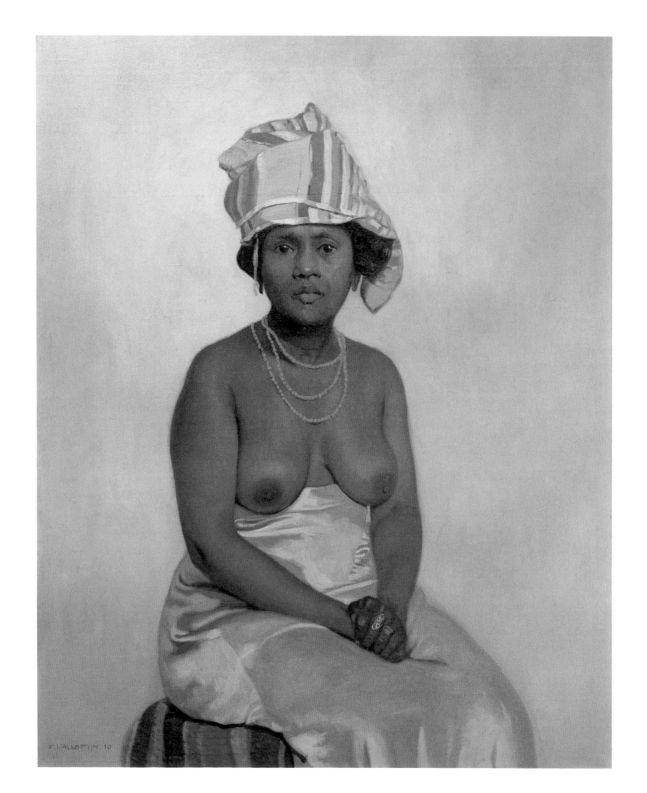

꿈을 굳게 붙잡아라

꿈이 사그라지면

삶은 날개가 부러져

날지 못하는 새와 같나니

랜스턴 휴즈 Langston Hughes, 〈꿈 Dreams〉 중에서, 2002

사랑과 당신에 대해 생각하면

온 마음이 충만하고 따뜻해지며 숨이 멎습니다.

내 영혼을 훔친 햇살이 여름 내내,

모든 가시를 장미로 만드는 것을 느낄 수 있습니다.

에밀리 디킨스 Emily Dickinson, 〈에밀리 디킨스의 편지 Letters of Emily Dickinson〉
중에서, 1894

허버트 제임스 드레이퍼 Herbert James Drape,
〈포푸리 Pot Pourri〉, 1897

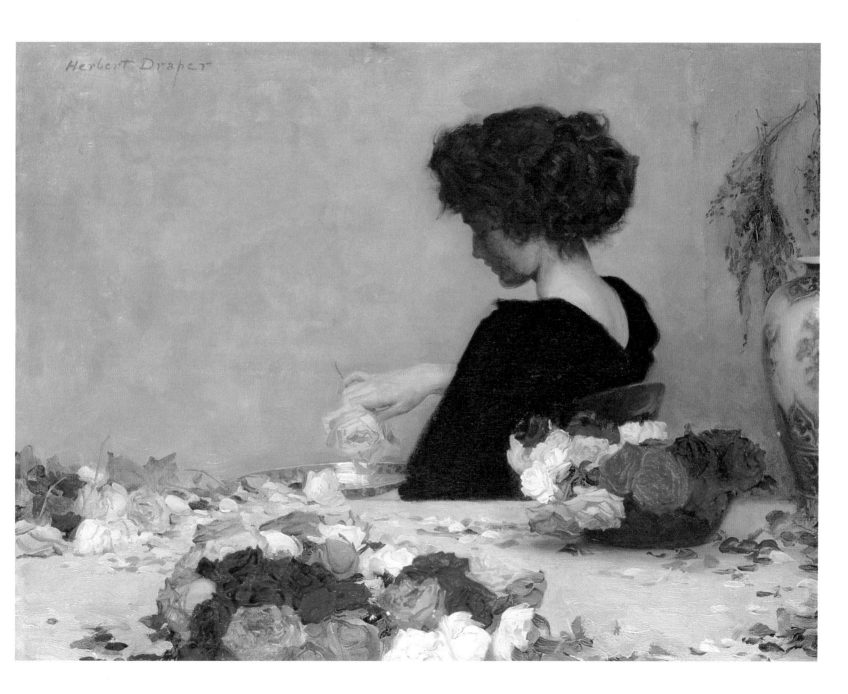

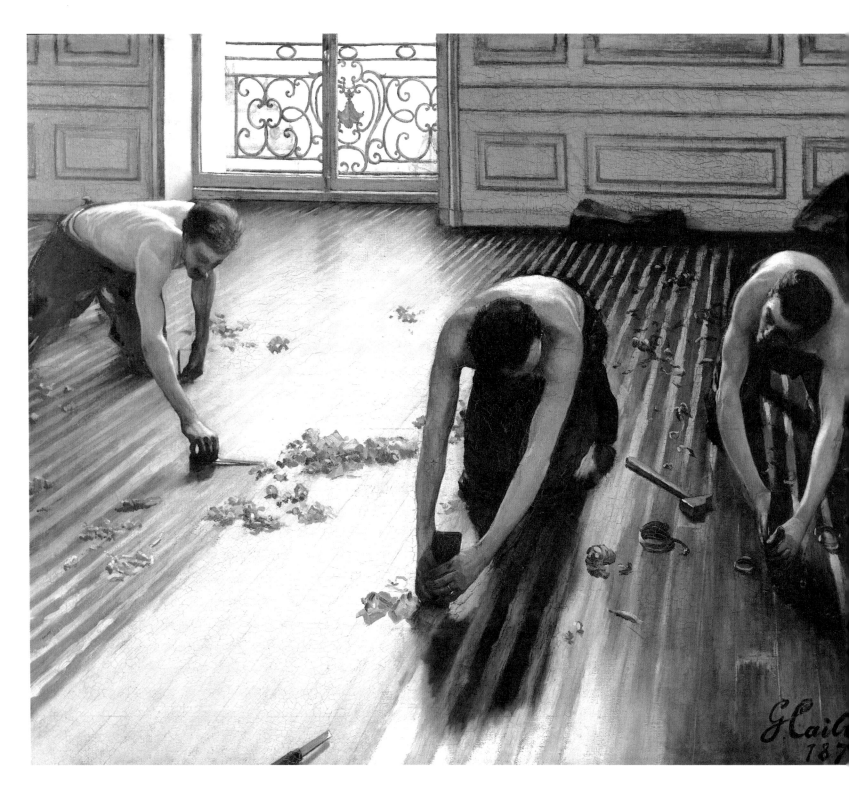

노동 없이는 번성도 없다.

소포클레스 Sophocles, 기원전 496 - 406년경

구스타브 카유보트 Gustave Caillebotte,
⟨마루 깎는 사람들 The Floor Scrapers⟩, 1875

구름이 내 삶을 떠나니는 것은

비를 나르거나 폭풍을 몰고 오려는 것이 아니라

석양이 지는 하늘에 색을 더하기 위함이다.

라빈드라나드 타고르 Rabindranath Tagore, 《길 잃은 새 Stray Birds》 중에서, 1916

아드리안 스콧 스톡스 Adrian Scott Stokes,
〈나무가 우거진 풍경 속 일몰 Sunset in a Wooded Landscape〉

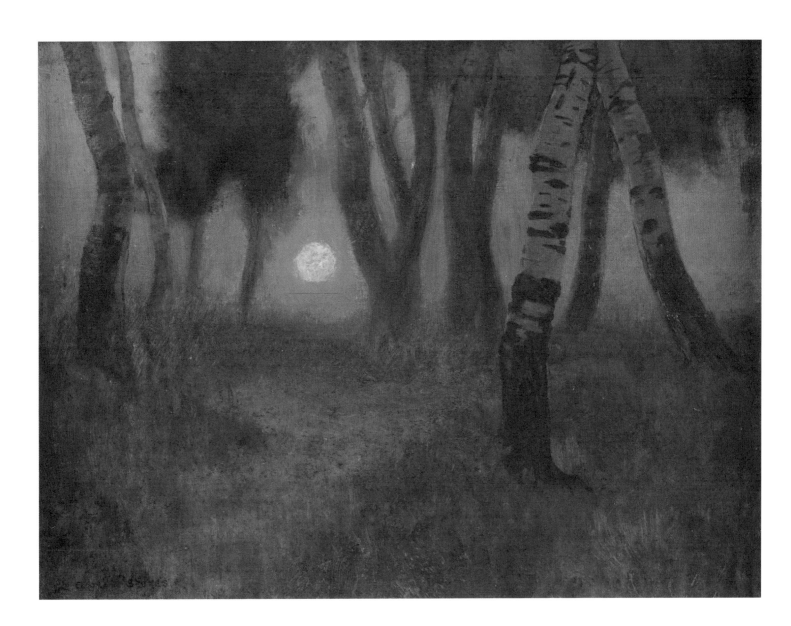

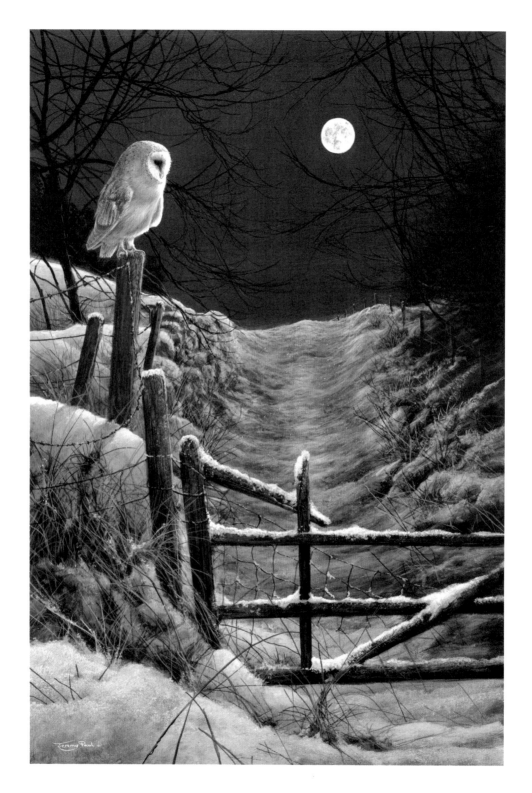

순순히 어두운 밤을 받아들이지 마오

노년은 날이 저물수록 불타고 포효해야 하니

꺼져가는 빛에 분노하고, 분노하시오

딜런 토머스 Dylan Thomas, 〈순순히 어두운 밤을 받아들이지 마오 Do Not Go Gentle into that Good Night〉
중에서, 1947

제레미 폴 Jeremy Paul,
〈달빛 – 외양간 올빼미 Moonlight-Barn Owl〉, 2013

화가 약력

가와세 하스이 *Hasui Kawase*
1883 – 1957, 일본
신판화 시기, 목판화
판화를 전문으로 하는 풍경 예술가였다. 작품 대부분이 주변 환경에서 영감을 받은 것으로 평온한 분위기와 완벽한 구도로 유명하다. 도쿄 태생이며, 실크 장식 상인의 아들이었다. 안타깝게도 1923년 지진으로 목판화와 200여 점의 그림이 파괴되었다.

게오르그 빌헬름 파울리 *Georg Vilhelm Pauli*
1855 – 1935, 스웨덴
반대파, 작가
초상화와 인물화로 유명한 스웨덴 화가로, 수많은 미술 관련 서적을 저술했다. 왕립아카데미의 교육 방식에 반대했다.

구스타브 카유보트 *Gustave Caillebotte*
1848 – 1894, 프랑스
사실주의, 인상주의
1868년 법학을 전공하고 엔지니어로도 활동했다. 졸업 후 얼마 지나지 않아 프로이센 – 프랑스 전쟁에 징집되었다. 1874년경, 카유보트는 에드가 드가 등 아카데미 밖에서 활동하는 여러 예술가들을 만나 친구가 된다. 1876년 두 번째 인상파 전시회를 통해 데뷔했는데, 부모님께 받은 유산 덕분에 작품 판매에 대한 부담 없이 그림을 그릴 수 있었다. 또한 인상파 전시회에 자금을 지원하고 동료 예술가들의 작품을 구입하며 스튜디오 임대료까지 지불하는 등 지원을 아

끼지 않았다. 1890년에는 클로드 모네의 후원회를 조직했으며, 프랑스 정부가 에두아르 마네의 〈올림피아 *Olympia*, 1863〉를 구매하도록 설득하는 데 중요한 역할을 했다.

구스타프 피에스타드 *Gustaf Fjaestad*
1868 – 1948, 스웨덴
랙스타드 공동체, 크래프트, 미래 디자인
뛰어난 화가이자 장인이었으며 스톡홀름의 생물학 박물관에서 일하기도 했다. 주로 자연 풍경을 그렸는데 특히 숨막히는 겨울 풍경을 그린 작품들로 유명하다. 또한 티엘스카 갤러리 등 공간을 위한 가구 디자인도 했다. 1898년 랙스타드 예술가 공동체를 공동 설립했다.

도로시아 샤프 *Dorothea Sharp*
1874 – 1955, 영국
인상주의
따뜻한 시선과 느슨한 스타일로 그림에 즉흥적인 분위기를 불어넣었다. 클로드 모네가 그녀의 작품에 지속적인 영향은 미쳤음은 자명하다. 1908년 여성예술가협회의 회원이 되었으며, 20세기 영국에서 가장 영향력 있는 여성 예술가 중 한 명이었다. 대부분의 작업을 콘월의 보샴과 세인트 아이브스에서 했으며, 변화하는 빛과 바다, 시골 풍경을 주요 주제로 삼았다.

라몬 카사스 이 카르보 *Ramon Casas i Carbó*

1866 - 1932, 스페인

모더니즘, 후기 인상주의

바르셀로나의 부유한 카탈루냐 가정에서 태어났다. 어린 시절부터 예술가를 꿈꾸었으며 호안 비센스의 견습생이 되려고 정규 학업을 포기했다가 훗날 파리의 아카데미 뒤랑에 진학해 정식 교육을 마쳤다. 섬세한 여성 초상화와 바르셀로나, 파리, 마드리드의 지식인과 경제인, 정치인들을 그린 그림으로 잘 알려져 있다. 카사스는 뛰어난 그래픽 디자이너였으며, 그의 포스터와 엽서는 카탈루냐의 모더니즘 미술을 대표한다.

레옹 스필리에르트 *Léon Spilliaert*

1881 - 1946, 벨기에

상징주의, 그래픽아트

해안 마을에서 태어나 스무 살에 브뤼셀로 이주했다. 독학으로 그림을 공부해 독자적인 스타일을 개발했으며, 에드거 앨런 포와 프리드리히 니체를 비롯한 시인과 철학자들로부터 영감을 받았다. 자아와 고독의 관계를 탐구했고, 밤과 관련된 주제를 다루어 섬뜩한 존재감을 자아내기도 했다.

로라 나이트 *Dame Laura Knight*

1877 - 1970, 영국

인상주의, 뉴린 화파

왕립예술협회 회원으로 다재다능한 예술가였다. 서커스단의 민속화부터 제2차 세계 대전 중 여성 육상군 포스터 디자인에 이르기까지 다양한 주제의 그림을 그렸다. 미술학교에서 해롤드 나이트를 만나 친구가 되었고, 1903년에 결혼했다. 1907년 말 콘월의 뉴린으로 이주하여 인근 마을 라모나에 정착했다. 이들은 라모나 버치, 알프레드 무닝스와 함께 뉴린 화파의 집단 거주지에서 중요한 인물로 활약했다. 그녀는 활기찬 예술가 그룹에 몰두함으로써 더욱 생생하고 역동적인 자신만의 개성을 드러낼 수 있었다.

록웰 켄트 *Rockwell Kent*

1882 - 1971, 미국

회화, 판화, 일러스트레이션

예술가이자 삽화가로 잘 알려져 있지만, 생전에 여러 가지 다른 직업을 가졌다. 뛰어난 도예가였던 숙모 조 홀게이트는 그의 창조성과 야망을 격려했다. 소로와 에머슨의 작품에 감명을 받은 초월주의자이자 신비주의자였던 켄트는 황야의 엄격함과 삭막한 아름다움에서 영감을 얻었다. 그는 "원초적이고 무한한 것을 원하며 영원의 리듬을 그리고 싶다."고 말했다. 제2차 세계 대전 중 파시즘에 반대했으며, 1930년대 후반에는 스페인 공화국을 지원했고, 이후 파시즘과의 전쟁을 선언하는 등 대중문화 전선에서 여러 캠페인에 참여하면서 정치 활동을 했다. 1967년 레닌 평화상을 수상했다.

리카르드 베르그 *Sven Richard Bergh*

1858 - 1919, 스웨덴

자연주의, 스웨덴 낭만파 자연주의

풍경화와 초상화를 많이 그렸다. 인상주의와 외광 회화를 거부하고 프랑스의 예술인 집단 거주지인 그레 쉬르 루앙에서 시간을 보냈다. 1915년 스웨덴 국립박물관의 관장을 지내기도 했다. 심리학에 관심이 많아 종종 심리학을 작품에 접목하기도 했지만, 그의 그림 중 가장 오래도록 사랑받는 작품은 친구들을 그린 초상화다.

마틴 존슨 히드 *Martin Johnson Heade*

1819 - 1904, 미국

낭만주의, 사실주의

염습지와 바다 풍경, 동식물 등을 낭만적으로 그려 유명해진 다작 화가다. 나비 날개의 섬세함과 디테일이 눈에 띈다.

맥스필드 패리시 *Maxfield Parrish*

1870 - 1966, 미국

일러스트레이션

다작을 한 일러스트레이터이자 예술가로, 특유의 채도 높은 색채와 이상화된 네오클래식 이미지로 유명하다. 50년에 걸친 경력은 매우 성공적이었다. 미국 국립 일러스트레이션 박물관은 그의 작품 〈데이브레이크*Daybreak*, 1922〉를 20세기에 가장 성공한 아트 프린트로 선정했다.

메리 스티븐슨 카사트 *Mary Stevenson Cassatt*

1844 - 1926, 미국

인상주의, 미국 인상파, 모더니즘, 판화

펜실베이니아에서 태어났지만 성인이 된 후 일생의 대부분을 프랑스에서 보냈다. 그곳에서 에드가 드가, 카미유 피사로와 친구가 되어 인상파 화가들과 함께 전시회를 열었다. 또한 가정 환경이 여성과 어린이에게 미치는 영향에 대해 깊이 연구했던 것으로 알려져 있다. 페미니스트이자 여성 인권 옹호자로 결혼을 하지 않은 채 평생 여성의 평등한 교육권을 위해 싸웠다. 말년에는 여러 미술품 수집가들의 고문으로 활동했으며, 그들이 구입한 작품을 미국 미술관에 기부하도록 권했다. 예술에 대한 공로를 인정받아 1904년 레지옹 도뇌르 훈장을 받았다.

베르트 모리조 *Berthe Morisot*

1841 - 1895, 프랑스

인상주의

인상파에 합류한 최초의 여성 화가로, 1877년 인상파 화가들이 스스로를 '인상파'라고 부른 첫 번째 전시회에 참여했다. 이 시기의 여성들은 술집이나 카페에 혼자 가는 일이 거의 없었기 때문에 모리조의 많은 작품은 집이나 정원을 배경으로 한다. 화가로서 성공을 거두었지만 여성이 화가가 된다는 것 자체가 부정적인 시선을 받던 시기였던 만큼, 그녀의 작품은 시간이 지나서야 제대로 평가받게 되었다.

브리튼 리비에르 *Briton Rivière*

1840 – 1920, 영국

수채화

프랑스의 개신교 신자인 위그노 혈통의 영국 예술가로, 왕립예술학교에서 다양한 그림을 전시했으며 평생 동물 그림에 집중했다.

비르지니 드몽 브르통 *Virginie Demont-Breton*

1859 – 1935, 프랑스

사실주의

저명한 화가 집안 출신으로 1880년 화가 아드리앙 드몽과 결혼했다. 1895년부터 1901년까지 여성 화가 및 조각가 연합의 회장을 역임했으나 1892년 불공정한 투표 방식에 대한 이의 제기로 연합회와 의견 충돌을 빚어 단기간에 사임했다. 1897년 엘렌 베르토와 협력하여 여학생들에게 에콜 데 보자르를 개방하기 위해 혼신의 노력을 기울였고, 결국 목표를 달성했다.

시몬 마리스 *Simon Maris*

1873 – 1935, 네덜란드

헤이그 화파, 사실주의, 인상주의

아버지 빌렘 마리스의 제자로, 헤이그 왕립미술아카데미에서 공부했다. 1903년 친구인 피에트 몬드리안과 함께 여행을 떠났고, 1906년에 그의 초상화를 그렸다. 전 세계 여성들의 초상화를 즐겨 그렸다.

아드리아노 체초니 *Adriano Cecioni*

1836 – 1886, 이탈리아

마키아이올리, 캐리커처 작가, 미술비평가, 조각가

프랑스의 바르비종 화파와 관련된 피렌체의 젊은 화가 그룹인 마키아이올리의 일원이었다. 카미유 코로를 비롯한 여러 바르비종 멤버들은 야외에서 그림을 그렸는데, 이 기법은 나중에 인상주의 화가들에게 영감을 주었다. 빛과 음영, 색채에 관심이 많았던 체초니는 야외에서 작업하며 주변 풍경을 그리는 것을 좋아했다.

아드리안 스콧 스톡스 *Adrian Scott Stokes*

1854 – 1935, 영국

세인트 아이브스 그룹, 스카겐 화파, 작가

대기 효과에 관심이 많은 풍경화가였다. 랭커셔주 사우스포트에서 태어나 리버풀에서 면화 중개인이 되었는데, 존 허버트가 그의 예술적 재능을 알아보고 왕립예술학교에 지원하라 조언했다. 1872년 입학하여 1876년부터 전시회를 열었다. 1889년 파리 전시회와 시카고 세계 박람회에서 메달을 수상했고, 1909년에는 왕립미술원 준회원, 1919년에는 정회원이 되었다. 세인트 아이브스 예술협회의 초대 회장을 역임했으며, 이후 왕립수채화협회의 부회장이 되었다. 《풍경화 *Landscape Painting*, 1925》의 저자이기도 하다.

아메데오 모딜리아니 *Amedeo Clemente Modigliani*

1884 – 1920, 이탈리아

모더니슴, 초현실주의

파리에서 활동한 이탈리아 화가이자 조각가이다. 얼굴과 목이 초현실적으로 길게 묘사된 현대적인 스타일의 초상화와 누드화로 유명하다. 그는 종종 아이 어머니이자 뮤즈였던 연인 잔느 에뷔테른을 그렸는데, 특유의 텅 빈 듯한 눈매로 묘사했다. 방탕한 생활을 하다가 서른네 살에 폐결핵으로 사망했다. 그가 사망한 다음 날, 둘째 아이를 임신 중이던 에뷔테른은 부모의 집으로 끌려갔고, 그녀 또한 5층 창문 밖으로 몸을 던져 비극적으로 생을 마감했다.

아브람 아르히포프 *Abram Efimovich Arkhipov*

1862 – 1930, 러시아

방랑자, 러시아 예술가연합

1890년대에 등장한 예술가연합의 일원으로 활동했다. 러시아 예술가연합은 1870년대부터 1880년대까지 러시아의 주요 창작 세력이었던 구세대 '페레비즈니키'를 대체하기 위해 등장했다. 아르히포프는 러시아 여성의 삶을 자주 그렸다. 그의 그림은 사회적 사실주의의 가혹함을 반영하는 작업들이었지만, 러시아 시골의 농민 여성들이 전통 드레스와 민족 의상을 입은 모습을 생동감 넘치게 표현했다. 예술가연합의 다른 예술가들과 마찬가지로 정기적으로 야외에서 그림을 그렸고 주로 러시아 북부의 풍경을 담았다.

아서 해커 *Arthur Hacker*

1858 – 1919, 영국

고전주의

종교화, 우화적 초상화, 풍경화를 비롯해 신화적 주제의 그림으로도 유명한 빅토리아 시대의 예술가이다. 그의 작품은 복잡한 서사를 다루고 있다. 1886년 진보적인 뉴잉글리시 아트 클럽을 설립하는 데 도움을 주었다.

악셀리 갈렌 칼렐라 *Akseli Valdemar Gallen-Kallela*

1865 – 1931, 핀란드

낭만적 민족주의, 사실주의, 상징주의

핀란드의 민족 서사시인 〈칼레발라 *The Kalevala*〉에 삽화를 그린 인물로 잘 알려져 있다. 강렬하고 섬세한 붓 터치로 야생의 풍경, 날씨와 계절의 변화를 포착해 냈다.

알폰스 무하 *Alphonse Mucha*

1860 – 1939, 체코 공화국

아르누보, 일러스트레이션, 그래픽 아티스트, 장식 예술

아르누보 시대에 파리에 살았던 체코의 예술가이다. 그의 작품은 독특하고 장식성이 강하며 유려하고 유기적인 스타일을 분명하게 드러낸다. 다양한 모습의 아름다운 여성 이미지를 묘사하는 작품이 많으며 우화적 주제를 화려한 색채로 다루었다.

앙리 드 툴르즈 로트렉 *Henri de Toulouse-Lautrec*

1864 - 1901, 프랑스

후기 인상파, 아르누보

귀족 출신의 화가이자 판화가, 제도가, 풍자 만화가, 일러스트레이터였다. 19세기 후반 파리의 화려하고 연극적인 삶에 몰입하여 '보헤미안 파리'의 매혹적이고 도발적인 이미지들을 그렸다. 청소년기에 두 다리가 부러지는 희귀 질환인 경화성골질환을 앓아 성인이 되었을 때도 키가 매우 작았다. 사회에서 소외된 알코올 중독자였던 그는 매춘 업소와 매춘부에 대한 애착을 담은 많은 작품을 남겼다.

앙리 루소 *Henri Rousseau*

1844 - 1910, 프랑스

후기 인상파, 소박파, 원시주의, 야수파, 아방가르드

마흔아홉 살에 전업 예술가가 되었다. 세관원이라는 직업 때문에 '세관원 루소'라 불렸고 원시적인 화풍으로 조롱 받기도 했다. 훗날 여러 세대의 아방가르드 예술가들에게 영향을 미쳤다.

앙리 르바스크 *Henri Lebasque*

1865 - 1937, 프랑스

후기 인상파, 야수파

친구였던 피에르 보나르, 에두아르 뷔야르, 앙리 마티스와 함께 프랑스 남부에서 그림을 그리며 대부분의 경력을 쌓았다. 그의 대담한 팔레트는 시간이 지날수록 더욱 화려하고 생동감 있게 변했고, 비평가들은 그 주제가 지닌 친밀함과 생생한 물감 사용에 찬사를 보냈다. 그는 프랑스 리비에라의 반짝이는 풍경과 호화로운 인테리어를 포착하는 능력으로 인해 '기쁨과 빛의 화가'로 불리기도 한다. 인상주의와 야수파 사이를 매끄럽게 넘나들며 대담하고 섬세한 표현을 선보였다.

앙리 마르탱 *Henri Jean Guillaum Martin*

1860 - 1943, 프랑스

1917년 아카데미 데 보자르 회원이 되었다. 1920년대 초 파리 팔레 루아얄의 하원의원실 벽에 그린 작품으로 유명해졌다. 후기 인상주의 풍으로 풍경을 묘사한 그의 작품은 고요하면서도 환기적인 분위기를 지녔다.

앨버트 조셉 무어 *Albert Joseph Moore*

1841 - 1893, 영국

라파엘 전파, 고전주의, 유미주의

초기 그림은 라파엘 전파 양식이었지만, 1860년대 중반 파르테논 신전의 일부인 '엘긴 마블'에서 영감을 받은 후 고전적인 주제로 전향했다. 감수성이 예민한 컬러리스트였던 무어는 아름다움에 흠뻑 젖은 꿈결 같은 상태의 여성을 묘사하곤 했다.

에두아르 뷔야르 *Jean-Édouard Vuillard*

1868 – 1940, 프랑스

나비파, 상징주의

1877년 파리로 이주한 후 1886년 에콜 데 보자르의 학생이 되었고, 이후 아카데미 줄리앙으로 옮겨 피에르 보나르를 만났다. 1889년 동료 예술가 모리스 드니, 폴 세뤼지에와 함께 나비파를 결성했다. 나비파는 생동감 넘치는 색채와 패턴, 뒤틀림에 집중하여 평범한 피사체의 외관을 넘어 심리적 의미를 강조했다.

에드바르 뭉크 *Edvard Munch*

1863 – 1944, 노르웨이

표현주의, 상징주의

인간의 상태, 사망률, 만성 질환, 성적 해방, 종교적 열정 등에 많은 관심을 가졌다. 그는 피사체에서 감정을 추출하여 이를 캔버스에 옮기고자 했다. 작품 대부분에서 풍부하고 기운이 넘치는 색채를 분명하게 느낄 수 있다.

에드워드 로버트 휴즈 *Edward Robert Hughes*

1851 – 1914, 영국

라파엘 전파, 유미주의

뛰어난 상상력과 작업 기술을 가진 화가로, 작품 주제에 강한 판타지적 요소가 있다. 라파엘 전파의 중요한 일원이었으며 창립 멤버인 윌리엄 홀먼 헌트의 조수이기도 했다. 휴즈는 녹내장을 앓고 있던 헌트의 여러 작품에 상당한 기여를 했다.

에드윈 로드 윅스 *Edwin Lord Weeks*

1849 – 1903, 미국

오리엔탈리즘

화가이자 탐험가, 열렬한 여행가였다. 파리 유학 시절 레옹 보나와 장 레옹 제롬의 제자였으며, 동아시아와 서아시아로 많은 항해를 하며 동양의 풍경을 그리는 데 집중했다. 1895년에는 흑해에서 페르시아와 인도를 거친 여행기를 담은 책을 쓰고 삽화를 그렸으며, 2년 후에는 등산 에피소드를 출간했다. 레지옹 도뇌르 훈장과 성 미카엘 훈장을 받았으며, 뮌헨 분리파의 일원이기도 했다.

에블린 드 모건 *Evelyn De Morgan*

1855 – 1919, 영국

라파엘 전파, 상징주의, 유미주의

여성이라는 성별과 상류층 가정에서 자랐다는 배경을 뛰어넘어 당대 가장 존경받는 예술가 중 한 명이다. 캔버스에서 뿜어져 나오는 풍부한 색채감이 거대한 인물과 아름답게 조화를 이룬다. 영성, 페미니즘, 전쟁 미화 반대, 소비주의에 대한 거부 등의 메시지는 그녀의 작업이 오늘날에도 여전히 유효함을 보여 준다. 1883년 공예 디자이너인 윌리엄 드 모건과 결혼했다.

에이미 캐서린 브라우닝 *Amy Katherine Browning*

1881 – 1978, 영국

인상주의, 외광파

여덟 자녀 중 가장 재능이 뛰어나 부모님의 권유로 그림을 그렸다.

영국 왕립예술학교에서 장학금을 받고 공부했으며 제럴드 모이라의 지도를 받았다. 이후 파리로 건너가 종종 야외에서 그림을 그렸다. 제2차 세계 대전이 끝날 때까지 캠버웰과 브롬리, 베켄햄 등 지역의 미술학교에서 학생들을 가르쳤다. 전쟁 중에는 피난민을 수용하는 적십자 지점을 운영하기도 했다.

엘리자베스 예리카우 바우만 *Elisabeth Jerichau-Baumann*

1819 – 1881, 폴란드/덴마크
오리엔탈리즘

동지중해와 중동을 여러 차례 여행하며 이를 주제로 그림을 그렸다. 동시대 남성 화가들은 하렘의 사적인 장면을 그리기 위해 상상력을 발휘해야 했지만, 바우만은 여성이었기에 오스만 제국의 하렘에 접근하여 하렘 생활의 구체적인 장면을 그릴 수 있었다. 1846년 미술 교수 옌스 아돌프 예리카우와 결혼하여 아홉 명의 자녀를 낳았는데 안타깝게도 두 명은 유아기에 사망했다. 자녀 중 몇몇은 화가가 되었고, 손자 J.A.예리카우(1890 – 1916)는 덴마크에서 가장 재능 있는 모더니스트 화가 중 한 명이었다.

엘린 다니엘손 감보기 *Elin Danielson-Gambogi*

1861 – 1919, 핀란드
사실주의

열 살 때 아버지가 자살했으나 다행히도 어머니와 오빠의 지지와 격려 속에 공부할 수 있었다. 사실주의 작품과 초상화로 잘 알려져 있으며, 전문 미술 교육을 받은 핀란드 여성 예술가 1세대, 이른바 '화가 자매 세대'의 일원이었다. 헬레네 세르프벡(1862 – 1946), 헬레나 베스테르마르크(1857 – 1938), 마리아 비크(1853 – 1928)와 같은 그룹으로 활동했다.

요시다 히로시 *Hiroshi Yoshida*

1876 – 1950, 일본
목판화, 회화

성공한 판화가로 권위 있는 상을 여럿 받았다. 1923년 관동 대지진 이후 미국과 유럽을 여행하며 그림을 그리고 작품을 판매했다. 1925년 일본으로 돌아와 국내외 여행에서 영감을 받은 풍경화 작업에 집중했다. 그의 작품은 서양의 미학과 일본의 전통 기법이 결합된 신선한 조합이라는 평가를 받는다. 자연의 고요한 순간을 그린 목판화는 평온함을 자아내고 명상을 불러일으키며 마음을 진정시켜 준다.

윌리엄 니콜슨 *William Nicholson*

1872 – 1949, 영국
사실주의, 목판화, 판화, 일러스트레이션

정물화와 초상화를 그리는 화가였으며, 극장 디자이너이자 일러스트레이터, 어린이 책 작가로도 활동했다. 책을 디자인하고 삽화를 그리기 위해 목판화, 판화, 석판화에 집중했다. 조각가 벤 니콜슨의 아버지이기도 하며, 윈스턴 처칠에게 그림 수업을 한 것으로도 유명하다.

일리야 레핀 *Ilya Yefimovich Repin*

1844 – 1930, 우크라이나

사실주의

19세기 러시아 사실주의 회화의 거장이라 불린다. 1864년 상트페테르부르크 미술 아카데미에 입학했고, 1871년에는 아카데미 장학금을 받아 유학했다. 1894년 상트페테르부르크 아카데미에서 역사화 교수로 학생 지도에 전념했다. 사색과 관조를 담은 깊이 있는 색조감의 인물화가 탁월하다.

장 이폴리트 플랑드랭 *Jean-Hippolyte Flandrin*

1809 – 1864, 프랑스

신고전주의

세 형제가 모두 화가였다. 이폴리트와 그의 남동생 폴은 장 오귀스트 도미니크 앵그르의 스튜디오에 정착했고, 앵그르는 평생 그들의 스승이자 친구가 되었다. 처음에는 가난한 예술가로 고군분투했으나 1832년 로마 대상을 수상했고, 이 권위 있는 장학금 덕에 더는 가난으로 제약을 받지 않게 되었다. 평생 여러 점의 초상화를 그렸으며 기념비적인 장식 그림으로도 명성을 떨쳤다.

장 프레데릭 바지유 *Jean Frédéric Bazille*

1841 – 1870, 프랑스

인상주의, 외광파

주로 야외에서 그림을 그린 인물화가로, 풍경 속에 인물을 배치하는 구도를 즐겼다. 외젠 들라크루아의 작품에서 영감을 많이 받았다.

가족은 그에게 의학을 전공해야만 그림 공부를 허락하겠다고 했지만, 의사 시험에 떨어져 결국 전업 작가가 되었다. 절친한 친구로는 클로드 모네, 알프레드 시슬레, 에두아르 마네 등이 있다. 바지유는 불우한 동료들에게 작업실과 재료를 제공하는 등 자신의 재산을 아낌없이 지원했다.

제레미 폴 *Jeremy Paul*

1954, 영국

사실주의

야생동물 전문 화가가 되기 전에 해양 생물학 분야에서 성공적인 경력을 쌓았다. 야생과 자연 환경에 매료된 그는 스페인, 스코틀랜드, 인도, 아프리카, 북미, 남극, 북극을 광범위하게 여행하며 작업을 했다. 작품에는 생태계의 장엄함과 주변 환경의 아름다움을 담아냈다.

제임스 토마스 왓츠 *James Thomas Watts*

1853 – 1930, 영국

라파엘 전파, 외광파

존 러스킨의 글과 라파엘 전파의 작품에 깊은 감명을 받았다. 자연과의 친밀감과 풍경화의 사실적인 묘사에 관심이 컸다. 숲을 배경으로 빛의 유희에 매료되어 하루 중 다양한 시간대에 야외에서 그림을 그렸으며, 계절의 변화를 포착하려고 노력했다. 노스웨일즈, 리버풀, 랭커셔의 풍경에서 영감을 얻었다.

조르주 로슈그로스 *Georges Rochegrosse*

1859 - 1938, 프랑스

오리엔탈리즘, 관학파

역사적인 장식 양식으로 그림을 그렸다. 그림 중 상당수는 규모와 주제 면에서 지극히 서사적이었다. 디테일이 뛰어난 화풍은 보는 이로 하여금 그림에 몰입하고 감탄을 자아내게 한다.

조지 헨리 보튼 *George Henry Boughton*

1833 - 1905, 영국/미국

화가, 일러스트레이터, 작가

영국 노픽에서 농부의 아들로 태어났다. 1835년 가족 모두가 미국으로 이민을 가서 뉴욕 북부에서 자랐는데, 독학으로 예술가로서의 경력을 쌓기 시작했다. 허드슨 화파의 영향을 받았다. 1853년 미국 미술연합이 그의 초기 그림을 구입하여 6개월 동안 영국에서 미술 공부를 할 수 있는 자금을 지원받았다. 그의 초상화는 대부분 꿈같은 느낌을 준다. 나다니엘 호손의 소설 《주홍글씨 *The Scarlet Letter*, 1850》와 헨리 워즈워스 롱펠로의 시집 등에 삽화를 그렸다.

존 레버리 *Sir John Lavery*

1856 - 1941, 북아일랜드

영국 왕립예술협회 회원으로, 사회적인 초상화와 전쟁을 묘사한 그림으로 잘 알려져 있다. 그림에 대한 열정을 가지고 글래스고로 향했고, 학업에 필요한 자금을 마련하기 위해 사진에 색을 입히는 작업을 했다. 이후 '글래스고 보이즈'로 알려진 예술가들과 친구가 되어 현대 생활의 주제에 대한 관심을 공유했다. 1896년 런던으로 이주한 후 초상화 화가로서의 재능과 현대사에 대한 관심을 결합하여 큰 성공을 거두었다. 1918년 기사 작위를 받았다.

존 싱어 사전트 *John Singer Sargent*

1856 - 1925, 미국

인상주의, 미국 르네상스

당대를 대표하는 초상화 화가로, 이탈리아에서 태어나 영국에서 사망했다. 말년에는 초상화 의뢰를 받지 않고 유럽을 여행하며 영감을 얻었으며, 유화 9백여 점, 수채화 2천여 점 등 수많은 드로잉과 스케치를 남겼다. 초기 작품 대부분은 에드워드 시대의 사치를 표현했으며, 후기 작품은 빛에 대한 오마주라 할 수 있다. 평생 독신으로 살면서 영향력 있는 친구들을 많이 사귀었다. 학자들은 사적이고 복잡하며 열정적이었던 그가 예술혼을 형성하는 데 있어서 동성애자라는 정체성이 필수적이었다고 말한다.

존 앳킨슨 그림쇼 *John Atkinson Grimshaw*

1836 - 1893, 영국

유미주의 운동

상상력이 뛰어난 그림쇼의 사실주의에 대한 사랑은 사진에 대한 열정에서 비롯되었으며, 이는 결국 창작 과정에 도움이 되었다. 독학으로 사진을 배운 그는 카메라 옵스큐라나 렌즈를 사용하여 본 장면을 캔버스에 투사한 것으로 알려져 있다. 또한 색채, 분위기 있는 조명과 그림자 등을 활용해 보는 사람의 강한 감정적 반응을 불러일으

키는 능력이 뛰어났다. 첼시 스튜디오에서 함께 작업했던 제임스 맥닐 휘슬러는 "그림쇼의 달빛 그림을 보기 전까지는 나 자신을 야경의 발명가라고 생각했다."고 말했다.

며 큰 가능성을 보여 주었다. 시력 문제로 경력이 중단되었지만, 숙련된 안과 의사의 오랜 치료 덕분에 작업을 계속할 수 있을 만큼 회복되었다. 그러나 안타깝게도 더 이상 수채화는 그릴 수 없게 되었다.

존 윌리엄 워터하우스 *John William Waterhouse*

1849 – 1917, 영국

관학파, 라파엘 전파

아카데믹 스타일로 작업을 시작해 이후 라파엘 전파의 정신을 받아들였다. 고대 그리스 신화, 아서 왕 전설, 시에 등장하는 여성들을 섬세하게 묘사했다. 그의 작품들은 우화와 흥미로운 서사로 가득하다.

주세페 시뇨리니 *Giuseppe Signorini*

1857 – 1932, 이탈리아

오리엔탈리즘

북아프리카와 서아시아의 풍경을 전문으로 그린 수채화의 거장이었다. 1880년대에 '이슬람'이라는 테마를 대중화시키며 가면무도회, 축제, 퍼레이드를 기획했다. 또한 이슬람 문화권의 물건, 카펫, 직물을 수집하는 열렬한 수집가이기도 했다.

찰스 실렘 리더데일 *Charles Sillem Lidderdale*

1830 – 1895, 영국

낭만주의

1856년부터 1893년까지 왕립예술학교에서 36점의 그림을 전시하

찰스 코트니 쿠란 *Charles Courtney Curran*

1861 – 1942, 미국

인상주의

햇빛이 내리쬐는 풍경 속 여성을 주제로 많은 작품을 남겼다. 미국에서 미술학교를 다녔고 훗날 파리에서 공부했다. 평생 인상주의 화풍으로 그림을 그렸으며 시대의 흐름에 따라 자신의 기법을 바꾸기를 거부했다. 열렬한 여행가였던 그는 1936년 아내와 함께 유럽과 중국을 여행했는데, 이 여행이 후기 작품에 많은 영감을 주었다.

카트린 웰즈 슈타인 *Catrin Welz – Stein*

독일

디지털 아트, 일러스트레이션

독일 바인하임에서 태어났다. 2009년부터 역사적인 주제의 그림, 호기심, 동화 속 삽화들을 초현실적이고 감각적인 이미지로 결합한 디지털 아트를 제작하기 시작했다. 보는 이로 하여금 상상 속으로 깊이 빠져들게 하는 마법적이면서도 친숙한 특징을 지니고 있다.

칼 빌헬름 홀소에 *Carl Vilhelm Holsøe*

1863 - 1935, 덴마크

사실주의

코펜하겐의 왕립미술아카데미에서 공부한 후, 당시 덴마크에서 가장 존경받는 예술가였던 페더 세버린 크뢰이어의 문하에서 공부했다. 친구 빌헬름 함메르쇠이와 더불어 요하네스 페르메이르의 걸작 〈진주 귀걸이를 한 소녀 *The Girl with a Peal Earring*, 1665〉 같은 그리움과 고요함이 느껴지는 분위기 있는 실내 정경을 그리는 작가로 인정받았다.

콩스탕스 마이어 *Constance Mayer*

1774 - 1821, 프랑스

그 자체로 성공한 예술가였지만, 더 유명한 님성 예술가와 관련된 여성 작가들이 종종 그랬듯이, 프뤼동과의 오랜 관계 때문에 자신의 작품 중 일부만 제작했다는 오해를 받았다. 이는 그들이 여러 작품을 공동으로 작업했기 때문이기도 하다. 프뤼동은 디자인과 스케치를 하고, 마이어는 채색을 했다. 많은 작품이 그녀의 이름으로 전시되었지만, 작품이 공공 컬렉션에 귀속되자 결국 프뤼동의 작품이 되어버렸다. 제자와 스승이었던 두 사람의 관계는 복잡했지만 여러모로 동료에 가까웠다. 프뤼동의 아내가 죽었을 때 사람들은 그들이 결혼할 것으로 예상했으나, 그러지 않았다. 평생 우울증에 시달렸던 마이어는 1821년 자살했다. 프뤼동은 이듬해 그녀의 작품 회고전을 열어 죽음을 애도했다. 두 사람은 파리의 페레 라셰즈 묘지에 함께 묻혔다.

클로드 모네 *Claude Monet*

1840 - 1926, 프랑스

인상주의, 모던 아트

인상주의 회화의 창시자이자 모더니즘의 주요 선구자로 평가받는다. 동일한 사물이 빛에 따라 시시각각 변하는 모습을 포착하여 그리고자 했다. 이를 위해 대부분 야외에서 그림을 그렸다. 지베르니 정원의 〈수련 *Water Lilies*〉 연작처럼, 하나의 주제로 여러 장의 그림을 그렸다.

토마스 쿠퍼 고치 *Thomas Cooper Gotch*

1854 - 1931, 영국

라파엘 전파, 낭만주의, 외광파

수채화, 유화, 파스텔을 사용한 풍경과 초상화를 그렸다. 뉴린 산업미술학교와 뉴린 아트갤러리를 공동 설립하여 종신 운영 위원으로 활동했다. 캐롤라인 벌랜드 예이츠와 결혼하여 얻은 딸 필리스 매리언 고치 역시 뉴린 화파의 주요 일원이 되었다.

페더 세버린 크뢰이어 *Peder Severin Krøyer*

1851 - 1909, 노르웨이

사실주의, 인상주의

14세 때 코펜하겐의 왕립미술아카데미에 입학했다. 초상화 화가로서 높은 평가를 받았으며 많은 의뢰을 받았다. 스카겐이 예술가들의 집단 거주지로 성장하는 데 일조했으며, 마을의 생활에 매료되어 그곳에 사는 예술가들의 삶을 그렸다. 사람들이 해변을 따라 산책하고

함께 식사하는 등의 고요한 장면을 많이 그렸는데, 몽환적인 정원, 저녁의 분위기, 고요한 달빛 하늘을 포착하는 데 능숙했다.

펠릭스 발로통 *Félix Édouard Vallotton*

1865 – 1925, 스위스/프랑스

나비파, 판화, 목판화, 회화

현대 목판화 발전의 주역이다. 인물, 풍경, 누드, 정물 등 피사체를 감정을 배제한 사실적인 기법으로 그렸으며, 생생한 색채 사용이 특징이다. 이와 대조적으로 판화는 디테일을 최소화하여 흑백의 넓은 면을 표현한다. 거리 풍경, 목욕하는 사람, 초상화, 남녀 간의 다정한 만남을 묘사했으며 〈친밀감 *Intimacies*〉이라는 제목의 10점 연작이 대표작이다.

폴 랑송 *Paul Ranson*

1864 – 1909, 프랑스

나비파, 상징주의

화가이자 작가였으며 연극을 공연하고 연출하기도 했다. 신지학, 마술, 오컬트에 매료된 그는 신화와 주술, 반성직자적인 주제로 가득 찬 장면을 묘사하기도 했다. 그의 화려한 색채감은 작품에 신비로운 느낌을 더한다.

폴 알베르 베스나르 *Paul-Albert Besnard*

1849 – 1934, 프랑스

관학파, 인상주의

아카데미 화가 알렉상드르 카바넬의 제자였다. 1874년 로마 대상을 수상했으며 1890년 국립예술가협회의 창립자 중 한 명으로 활약했다. 생의 마지막 30년 동안에는 로마의 아카데미 드 프랑스, 에콜 데 보자르, 아카데미 프랑세즈, 아카데미 드 생 뤽, 왕립아카데미 등에서 중요한 직책을 맡았다. 그의 작품 속 디테일은 많은 의미를 담고 있다.

프란세스크 마스리에라 *Francesc Masriera*

1842 – 1902, 스페인

오리엔탈리즘, 금속세공사

화가, 은세공인, 무대 디자이너로 일하는 집안에서 태어났다. 열세 살에 제네바로 건너가 에나멜링과 회화를 공부한 후 런던과 파리로 건너가 알렉상드르 카바넬의 작업실에서 일한 것으로 추정된다.

프란츠 폰 스투크 *Franz von Stuck*

1863 – 1928, 독일

상징주의, 아르누보

조각가이자 판화가, 건축가로, 고대 신화와 마법을 주제로 한 그림이 잘 알려져 있다. 바이에른 왕관 공로훈장을 받은 후 화가로서는 이례적으로 기사 서임을 받아 '폰 스투크 경'으로 불리는 영예를 얻었다.

프랭크 재비어 레이엔데커 *Frank Xavier Leyendecker*

1876 – 1924, 독일

일러스트레이터, 그래픽 아티스트, 스테인드글라스

프랑스의 아카데미 줄리앙에서 공부한 후 형과 함께 시카고로 이주했다. 포스터, 잡지, 광고 삽화 등을 그렸고, 다양한 유명 잡지의 표지를 그리기도 했다. 안타깝게도 우울증과 약물 중독으로 건강이 악화되어 고통받았다.

프레더릭 레이턴 *Frederic Leighton*

1830 – 1896, 영국

라파엘 전파

귀족의 신분을 가진 화가이자 제도사, 조각가였다. 그는 작품에서도 역사나 성서 같은 고전적 주제를 학문적인 스타일로 묘사했다. 유럽, 북아프리카, 중동을 광범위하게 여행했으며, 1877년 런던 레이튼 하우스의 아랍 홀을 디자인했다.

프레드릭 칼 프리스크 *Frederick Carl Frieseke*

1874 – 1939, 미국

인상주의

생애 대부분을 프랑스에서 보냈으며, 지베르니 예술가 공동체의 영향력 있는 일원이었다. 그의 작품은 알록달록한 빛의 효과에 대한 매혹을 보여 준다. 대부분의 작품은 누드 또는 옷 입은 여성의 모습을 주변 환경과 조화롭게 묘사하고 있다.

프리츠 타우로프 *Frits Thaulow*

1847 – 1906, 노르웨이

인상주의, 외광파

덴마크와 독일에서 미술을 공부했다. 1879년 덴마크 최북단 도시인 스카겐에서 살면서 바다 풍경과 해양 생물의 모습을 그렸는데, 특히 물 위에서 빛의 유희를 포착하는 데 관심이 많았다. 1892년 파리로 이주한 후 오귀스트 로댕과 클로드 모네를 만났고 큰 영향을 받았다. 프랑스의 작은 마을에서 그림 그리는 것을 즐겼으며, 물을 그리기 위해 여행을 떠나곤 했다. 예술적 업적을 인정받아 프랑스 레지옹 도뇌르 훈장을 받았으며, 그 밖에도 여러 상을 받았다.

피에르 오귀스트 르누아르 *Pierre-Auguste Renoir*

1841 – 1919, 프랑스

인상주의, 모던 아트

작품을 통해 아름다움, 특히 여성의 관능미를 찬양했으며, '루벤스에서 와토로 이어지는 전통의 마지막 대표자'라는 평가를 받는다.

하랄드 솔베르그 *Harald Oskar Sohlberg*

1869 – 1935, 노르웨이

신낭만주의, 모더니즘, 상징주의, 사실주의

시시각각 변하는 북극광을 포착한 현지의 풍경에서 영감을 얻었다. 독특한 색감과 색조로 동시대 사람들에게 깊은 인상을 남겼다. 그의 작품에는 신비롭고 마법 같은 분위기가 담겨 있어 보는 이로 하여금 지평선 너머로 빠져들게 한다.

한스 올레 브라센 *Hans Ole Brasen*

1849 – 1930, 덴마크

어렸을 때 어머니가 그린 꽃 그림을 보고 영감을 받아 화가가 되기로 결심했다. 이후 에스롬 호수가 있는 쇠럽에서 여름을 보냈고, 이 호수는 그의 많은 그림 속 빛나는 배경이 되었다. 그의 작품에는 회상에 잠기게 하는 부드러움이 있다. 1894년 에커스버그 메달(덴마크 왕립미술아카데미에서 매년 수여하는 상)을 수상했다.

해롤드 하비 *Harold Harvey*

1874 – 1941, 영국

세인트 아이브스 모더니스트 운동, 인상주의, 뉴린 화파

콘월주 펜잰스 태생으로 파리로 건너가 아카데미 줄리앙에 입학했다. 훗날 콘월로 돌아와 외광 회화에 몰두했는데, 작품 스타일이 점차 느슨하고 자유로워져 때로는 표현주의에 가까워지기도 했다. 뉴린 화파의 중요한 일원이었으며 많은 작품을 남겼다.

허버트 제임스 드레이퍼 *Herbert James Draper*

1863 – 1920, 영국

고전주의

빅토리아 시대의 인기 화가였다. 그리스 신화를 우화적으로 표현한 작품이 가장 유명하지만 초상화로도 유명세를 얻었다. 파토스와 드라마를 아름답게 포착했다.

헨리 스콧 튜크 *Henry Scott Tuke*

1858 – 1929, 영국

뉴린 화파, 인상파

화가이자 사진작가이며, 목욕 장면을 그린 그림으로 잘 알려져 있다. 1880년대에 오스카 와일드, 존 애딩턴 시먼즈를 비롯한 유명 시인들을 만나 영감을 얻었다. 〈청춘에게 바치는 소네트 *Sonnet to Youth*〉를 썼고, 잡지에 익명으로 글을 게재하거나 에세이를 기고하기도 했다. 야외에서 그림을 그리는 것을 즐겼으며, 유행을 거스르며 매끈하게 마무리하는 것보다 즉각적이고 강한 붓 터치를 선호했다.

호아킨 소로야 *Joaquin Sorolla y Bastida*

1863 – 1923, 스페인

인상주의, 루미니즘

초상화와 풍경화, 사회 및 역사적 주제의 기념비적인 작품들을 그린 활기찬 화가로, 고향 스페인 발렌시아의 반짝이는 광채를 포착해 냈다.

폴 랑송 Paul Ranson,
〈붉은 과실이 열린 사과나무 Pommier aux Fruits Rouges〉, 1902

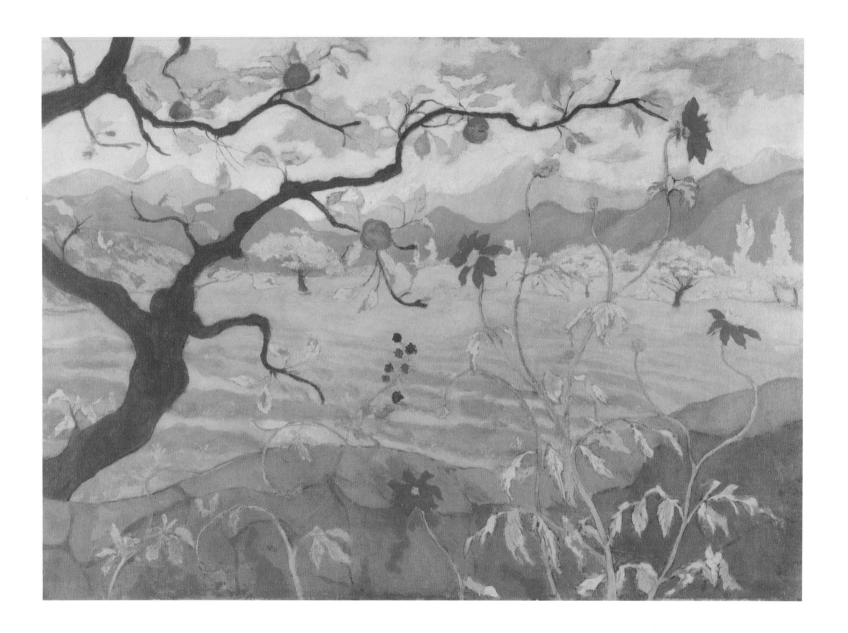

화가 색인

작가 색인

Acknowledgements

Wendell Berry, from *The Peace of Wild Things*, Penguin, 2018. © Wendell Berry/Penguin Random House/Abner Stein Ltd.

Dale Carnegie, from *How to Win Friends and Influence People*, Vermilion, 1936. © Dale Carnegie, Penguin Random House Ltd.

Charles 'Charlie' Chaplin, from *My Autobiography*, Penguin Classics, 2003. © Charles Chaplin, Penguin Random House Ltd.

Masaru Emoto, from *The Secret Life of Water*, Scribner, 2003. © Masaru Emoto, Sunmark Publishing.

Aldous Huxley, from *Island*. Copyright © 1962 by Aldous Huxley. Reprinted by permission of Georges Borchardt, Inc., on behalf of the Estate of Aldous Huxley.

Langston Hughes, 'Dreams', from *The Collected Poems of Langston Hughes*, Alfred A. Knopf, 2002. Reprinted by kind permission of David Higham Associates Ltd.

Carl Jung, from *Modern Man in Search of a Soul*, Routledge Classics, 1933. Reproduced by permission of Taylor & Francis Group.

Dr Elisabeth Kübler-Ross, from *Death: The Final Stage of Growth*, 1974. Reproduced by permission of Elisabeth Kubler-Ross Family Limited Partnership.

Laurie Lee, *As I Walked Out One Midsummer Morning*, © The Estate of Laurie Lee, Penguin Random House.

Seán O'Casey, from *Red Roses for Me*, 1943. © The Estate of Sean O'Casey.

Arundhati Roy, from *The Cost of Living*, Vintage Canada, 1999.

Dylan Thomas, 'Do Not Go Gentle into that Good Night', from *The Collected Poems of Dylan Thomas*, Weidenfeld & Nicholson, 1947. Courtesy of The Dylan Thomas Trust.

Frank Lloyd Wright. © Frank Lloyd Wright Foundation.

Picture Credite

4–5 © National Galleries of Scotland/Bridgeman Images; 9 National Gallery of Victoria, Melbourne/© Desmond Banks/Bridgeman Images; 13, 122 Dwight Primiano/Crystal Bridges Museum of American Art; 14–15 © 2023 Museum of Fine Arts, Boston/Bridgeman Images; 17, 51, 71, 98 © Fine Art Images/Bridgeman Images; 18, 138 © Tate Images; 21, 145 © Bonhams, London, UK/Bridgeman Images; 22, 78–79 © O. Vaering/Bridgeman Images; 25, 37, 41, 43, 52, 60, 68, 72, 76, 86, 90, 94–95, 97, 106, 128–129, 130, 134–135, 154–155, 158, 162, 166–167 Bridgeman Images; 30 Philadelphia Museum of Art, Pennsylvania, PA, USA/The Louis E. Stern Collection, 1963/Bridgeman Images; 33 © Courtauld Institute; 34 © Catrin Welz-Stein/@catrin_welzstein; 38, 48, 63, 64, 67, 109, 110, 157, 187 © Christie's Images/Bridgeman Images; 44 © Kelley Gallery, Pasadena, California/Bridgeman Images; 47 © John Davies Fine Paintings/Bridgeman Images; 55 Lefevre Fine Art Ltd., London/Bridgeman Images; 56 © Dahesh Museum of Art, New York/Bridgeman Images; 59 © Leeds Museums and Galleries, UK/Bridgeman Images; 75 Peter Horree/Alamy Stock Photo; 81 Culture Attic/Alamy Stock Photo; 82 © Connaught Brown, London/Bridgeman Images; 89 © National Museums Liverpool/Bridgeman Images; 93 © NMWA/DNPartcom; 101 © Alfred East Gallery, Kettering/Bridgeman Images; 102 © Sylvain Collet/Bridgeman Images; 105 © Art in Flanders/Bridgeman Images; 112–113 © De Morgan Foundation/Bridgeman Images; 114 Pictures from History/Bridgeman Images; 117 © The Fine Art Society, London, UK/© Estate of Dame Laura Knight. All rights reserved 2023/Bridgeman Images; 118 © Colchester & Ipswich Museums Service/Bridgeman Images; 120–121 © Isabella Stewart Gardner Museum/Bridgeman Images; 124–125, 149, 165, 169 © The Maas Gallery, London/Bridgeman Images; 126 © NPL – DeA Picture Library/Bridgeman Images; 133, 150 © Peter Nahum at The Leicester Galleries, London/Bridgeman Images; 137 © Dublin City Gallery the Hugh Lane/Bridgeman Images; 141 © Elin Danielson-Gambogi; 142–143 © Minneapolis Institute of Art/Gift of Paul Schweitzer/Bridgeman Images; 146–147 © Photo Josse/Bridgeman Images; 153 Digital image Whitney Museum of American Art/Licensed by Scala; 160–161 © Manchester Art Gallery/Bridgeman Images; 170 © Jeremy Paul. All Rights Reserved 2023/Bridgeman Images

더 많은 이들과 나누는 탐미의 가치

화집 같기도, 시집 같기도 한《그림 약국》은 그림과 시의 만남을 통해 아름다움을 발견하고 나누는 것의 의미를 담은 책이다. 그림과 시가 만나면 시각 예술과 언어 예술의 힘을 합친 독특한 표현과 소통의 형식이 탄생한다. 그림은 시어에 생동감을 불어넣어 글만으로는 전달할 수 없는 생생함을 주고, 시는 그림의 의미를 강화하여 더 깊고 복잡한 해석을 가능하게 한다. 이처럼 두 가지 예술의 조합은 보는 이로 하여금 강력한 감흥을 불러일으키는 동시에 풍부한 경험과 여러 겹의 의미에 대한 잠재성을 되새기는 기쁨을 선사한다.《그림 약국》의 저자 리사 아자르미는 이를 통해 전통적인 예술 매체의 경계를 뛰어넘어 우리의 생각을 자극하는 새로운 예술 작품을 만들어 냈고, 전 세계의 팔로워들은 그림과 시가 만나 만들어 내는 독특하고 역동적인 표현에 열광했다.

　미술을 전공한 저자는 예술이 우리 각자의 삶에 영향을 미치는 수많은 방식을 보여 주기 위해 정성스레 그림을 고르고, 그에 어울리는 짧은 글을 엮어 하나의 제의마냥 규칙적으로 포스팅을 했다. 그는 전문 용어, 참고 문헌, 역사적 지식, 혹은 잘 알지 못하는 사회 운동 때문에 사람들이 예술에 대한 이야기에서 소외되지 않기를 바랐다. 그리고 아는 척하고 무턱대고 고개를 끄덕이며 예술을 만나는 것은 진실한 방식이 아니라 여겼다. 널리 알려진 시나 노랫말, 격언 혹은 명언으로 일컬어지는 아포리즘이 담긴《그림 약국》은 시정으로 가득하다. 시정이란 시에서 표현되는 감정과 느낌으로, 기쁨과

사랑에서 슬픔과 절망에 이르는 그 사이의 모든 것을 포함한다. 평범한 것, 일상적인 것을 기리고 기억과 경험을 결합한 저자의 큐레이션을 통해 우리는 일상에 흩뿌려진 무수한 중첩적인 순간, 흔하게 존재하기에 간과되는 감정들을 자세히 들여다보게 된다.

　《그림 약국》의 원제는《An Apothecary of Art》이다. 'Apothecary'는 약제사를 뜻하는 단어로, 약과 치료제를 조제하는 역사 속 직업을 가리킨다. 근대 의학이 발달하기 이전 약제사는 허브, 향신료, 미네랄과 같은 천연 재료를 사용하여 전통 지식과 관행에 기반한 의약품을 만들었고, 약을 조제하는 것 외에도 두통, 발열, 위장 문제와 같은 일반적인 질병에 대한 의학적 조언과 치료법을 제공하기도 했다. 현대 의학과 제약학이 등장하기 전까지 많은 문화권에서 약제사는 의료 시스템의 중요한 부분을 차지했다. 오늘날에도 'Apothecary'라는 용어는 종종 천연 또는 약초 요법을 전문으로 하는 제약 산업이나 오래된 약국을 연상시키는 역사적 또는 미적 요소를 갖춘 전통적 약국을 지칭한다. 블로그의 콘텐츠를 기반으로 한 자신의 첫 책의 제목에 '약제상'이라는 말을 넣은 것은, 예술이 지닌 치유의 효과에 대한 저자의 강한 믿음을 보여 준다.

　예술의 효용과 가치를 명확하게 증명하는 것은 불가능하지만, 예술을 통해 우리는 각자의 고독함을 덜어내고, 다양한 아이디어와 영감을 얻는다. 예술은 우리로 하여금 창의적이고 비언어적인 방식으로 감정을 탐색하고 이해할 수 있도록 도와주고, 이를 통해 해방감과 안도감을 느낄 수 있게 해 준다. 뿐만 아니라, 예술은 개인이 자신의 정체성, 가치, 신념을 탐구하고 이해하여 자기 인식과 자

기 수용을 촉진하는 데 도움이 되기도 한다. 저자는 불행한 결혼 생활과 개인적인 방황이 초래한 절망감에서 벗어나기 위해 '레버너스 버터플라이 *Ravenous Butterflies*'라는 블로그를 열었다. 사전적인 의미로 'Ravenous'는 '탐욕스러운'이라는 뜻이다. 일부 기독교 교파에서는 탐욕과 탐식을 일곱 가지 대죄 중 하나로 꼽기도 한다. 그렇다면 저자는 왜 자신의 블로그에 이토록 부정적인 뉘앙스의 단어를 쓴 것일까? 아자르미는 무엇인가를 탐하는 행위를 자신의 결여를 채우고자 하는 욕망으로 해석한다. 자기 파괴적인 폭식증에 시달렸던 그는 블로그를 통해 음식에 대한 욕망을 예술에 대한 그것으로 승화시켰다. 자신을 가둔 고치에서 나와 날개를 펴고 날아오르려는 마음을 SNS라는 가상의 전시 공간을 통해 펼쳐 낸 것이다.

고치에서 깨어나는 나비는 변화와 성장의 강력한 상징이다. 애벌레가 나비가 되기 위해 심오한 변화를 겪는 과정은 종종 개인적 또는 영적 변화에 대한 은유로 여겨진다. 이는 중요한 변화를 겪고 진화하여 더욱 아름답고 발전된 모습으로 거듭나는 것을 의미하지만, 고치에서 벗어나는 행위에는 노력과 끈기, 인내가 필요한 법이다. 나비는 고치에서 벗어나면서 새로운 자유를 경험한다. 탈피 행위는 한계, 제약 또는 구속적인 상황으로부터의 해방을 뜻하며, 날개를 활짝 펴고 새로운 지평을 탐험하며 더 큰 자유와 가능성의 삶을 받아들일 수 있는 능력을 상징한다. 나비는 종종 아름다움, 우아함과 연관되어 등장하기도 한다. 나비가 고치에서 나와 섬세하고 생동감 넘치는 날개를 펼치는 모습은 우리가 자기 내면의 아름다움, 잠재력, 독특한 자질을 드러내는 것과도 유사하다. '래버너스 버터

플라이'는 단순한 인기 블로그가 아닌, 한 사람의 오롯한 치유의 과정이자 이에 공감하며 각자의 회복력을 발견하고자 하는 많은 이들의 바람이 교차하는 플랫폼인 셈이다.

저자 서문에서 아자르미는 블로그를 시작할 때 거창한 계획 따위는 전혀 없었다고 밝힌다. 자신의 낡고 오래된 과거를 뒤로하고 인생의 새로운 단계를 받아들이기 위한 절박한 시도에 가까웠을 것이다. 그림과 시의 아름다움을 점점 더 많은 사람들과 나누면서 즐거움이나 세상을 향한 화를 느끼게 된 그는 깨닫는다. 우리 모두에게는 관계를 멋지게 가꾸거나 상대방을 특별한 사람으로 만들 수 있는 능력이 있고, 이러한 것들을 표현하려면 스스로를 믿는 것이 무엇보다 중요하다는 사실을. 일상에서 아름다움을 탐닉하고, 자신이 발견한 아름다움을 공유하는 일의 가치는 바로 이런 데에 있다. 아름다움은 문화적, 언어적, 사회적 장벽을 뛰어넘는 보편적인 언어다. 우리는 아름다움을 나누면서 무심결에 흘려보낸 감정을 새롭게 포착하고, 다른 이들과의 연결감과 일체감을 느끼고, 모두를 위한 이해와 공감을 얻는다. 여러분도 이 책을 통해 아름다운 치유의 순간을 마주하기를 바라며, 포크 가수 필 옥스 *Phil Ochs*의 문장으로 글을 마친다.

"In such ugly time, only true protest is beauty."

옮긴이 박재연

"아름다운 것은 진리요, 진리는 아름다움이다.
이것이 세상에서 인간이 알고 있는 전부요, 알아야 할 전부다."

존 키츠John Keats, 〈그리스 항아리에 부치는 노래 Ode on a Grecian Urn〉, 1819

나의 아이들 올리비에 비잔, 카스피안, 아누쉐와
멋진 반려견 코스모스에게

아멜리아 코스트리, 마리안 모리스, 에밀리아 바클레이, 피어스 러셀 콥과 나의 가족들과 친구들,
그리고 전 세계의 '래버너스 버터플라이' 팔로워들에게 특별한 감사를 전합니다.
이 책은 당신을 위한 것입니다!